尋味‧中國茶

Chinese
Tea

池宗憲——著

當

你走進一家茶行，會看到茶罐排排站立，罐上標示著各種茶名，這時你就要小心了。因為中國茶的命名，是可以隨心所欲。因為你。例如一片一萬元的普洱茶，她可能是因為陳放了十年以上，才有這樣的身價；對你來說，一片六百元、只放了三年的普洱茶或許更適合你。

按照種類、產地、烘焙的方法，或是茶商店家的自我喜好，訂出各種茶名。這種看似百家齊放、卻又毫無章法的茶名亂象，常令初學者摸不著頭緒，更躊躇不敢下手買茶，現在且讓我來幫入門者解套。

例如寫著高山烏龍茶，這高山有多高？是海拔一千公尺或是兩千公尺？這茶的產地是阿里山、盧山，或是……？她的合理售價應該是一斤一千元，還是一萬元？

常聽人說：買茶可以試喝：但當你走到茶行，沒人主動邀約，你和老闆又不熟，不敢開口要求試喝怎麼辦？這個問題應該這麼看，首

突破價格迷思的第一步：得弄清楚茶葉的名稱意義，接著挑一泡適合自己的茶。我教你怎樣不被詐：

一、弄一張茶的身分證。所謂茶的身分證就是茶的品種，她是透過什麼樣的過程製造出來的，以及她的產地。提醒你，茶的身分仿冒容易，例如：茶樹明明種在越南，業者卻告訴你它是台灣烏龍茶，外貌看起來都一樣，喝

先應該建立這樣的觀念：價格昂貴的茶葉，不一定適合初學者喝茶的你。

下肚才會「露了餡」，台灣茶湯獨有的細膩山頭氣難仿冒！

二、喚醒你沉睡的味蕾。醒醒吧！朋友，不知不覺中，你的味蕾早被人工調味料與味精所矇蔽，無法分辨細微的感官差異。現在拿起一杯清水，漱漱口，清清味蕾，再開始喝茶，才能明辨優劣。

三、輕輕地聞茶湯。這時腦門子是否被喚醒呢？喝口茶，茶湯溫柔地與你的味蕾接觸，帶來甘美或是苦澀？爽口或是刮舌？剛開始喝茶的人或許無法體會這樣的感覺；但沒關係，第一次總是陌生的，多喝茶，累積味蕾的品飲經驗，自然可以打開味蕾的窗，迎接茶湯裡美妙的陽光。

四、看緊荷包，小心出手。業者泡茶讓你試喝，伴隨而來的是一連串茶的故事，要是聽到的是正確的訊息，那麼你可以累積買茶功力，否則就會誤入歧途。例如你喝到的茶混有人工加味的化學香料，業者硬拗說這是高難度製茶的血汗結晶，並藉機拉高茶價。貴就是好的心理作崇下，你將付出不合理的學費。

我用二十年的品飲經驗，助你打開味蕾的窗，幫你找出每一種茶的正確身分證。同時我將買茶價位的管控機制傳授給你，讓你買茶功力大增，聰明喝茶！

池宗憲

【目錄】

第一篇

識茶篇

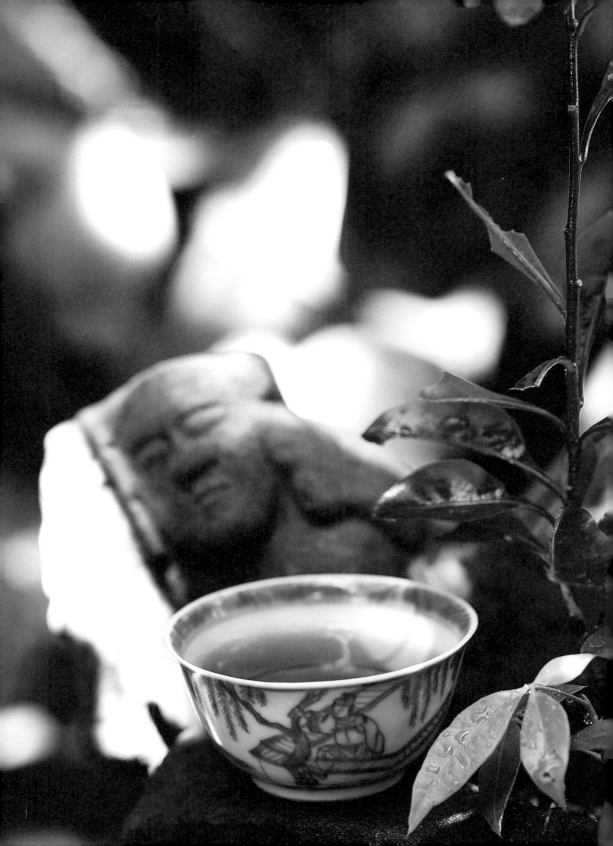

進入中國茶的世界

茶

茶，像個隱士，沉穩內斂不多話，讓人看不清他的真面目，靜靜等待有心人或有緣人與他對話，若是遇到了知心人，那麼，這位隱士將會散發出一身芬芳與甘醇，讓你如沐春風。

茶隱士，並非摸不透看不著，更不是一般人所戲稱的「烏面賊」，只要了解他的內在與外在情境，那麼，跟這位茶隱士交朋友，一點都不難。

內在因素，就是茶的品種。外在因素，就是影響茶品質的天、地、人三元素。

茶的品種

就茶的品種來看，許多喝茶的人可能永遠都弄不清楚，原來品種已經帶領口味的認同，品種的特點是品飲者辨識口感的要素，這也是影響茶風味的重要因素。

儘管同一茶種可以製成許多不同的成品茶；而一般的茶包裝上面所寫的茶葉名稱，是已經製成的成品茶，跟茶品種沒有絕對的關係，例如：烏龍茶種可以做成包種茶，也可以做成烏龍茶。

同樣的茶樹品種會超越地域的限制，可能在不同的茶產區被移植栽種。就像當初中國茶葉被移到台灣落地生根，成為今日台灣有名的特產。儘管如此，品種仍然是品飲口感憑藉的重要線索。

市售的茶種，光是名稱就讓消費者心慌慌。例如：包裝上明明印著「高山茶」，但沖泡品飲之後，發現根本是低海拔地區所產的茶葉；或是茶罐標明「凍頂烏龍茶」，喝了一口還不知是從越南來的邊境茶。

目前茶葉市場並未對包裝品名作品飲者辨識口感的要素，這也是影響

嚴格規範，茶包裝與內容物往往不相符合，標示名稱並不可靠；唯有透過對茶湯口感與茶葉品種的連結，才能清楚辨識好茶。

我再次強調：單就茶品種來看，來自不同的茶區的同一茶品種，在不同的土壤環境和天候情況生長，可經由製茶技術，調整至任何成茶型態。

以福建安溪出產的「色種」茶樹種爲例，可以製造出安溪鐵觀音的滋味，又可以透過烘焙的方式，製造出台灣木柵鐵觀音的口味。若非你對品種與口感連結有所認識，你就分不出來品種的差異，可能就花了冤枉錢買到以「色種」仿製的鐵觀音。

同一茶品種，可以依照市場的需求，被製成不同的口味，從清香到濃郁、從輕烘焙到重烘焙無一不可；口味的不同來自製茶技術的差異，通常是買茶人的疑惑所在。我認爲首先要了解茶品種，才不會掉入茶名稱或是價格的陷阱裡。

同樣是烏龍茶品種，可以做成少女般清新的包種茶，也可以做成如成熟婦人風韻的烏龍茶，其間的關鍵在於下列的外在因素：天（氣候）、地（地理環境）和人（製茶技術）。首先說明地理環境對於茶樹品種的影響。

產地的影響

影響茶風味的主要因素除了品種之外，最重要的就屬產地。由於茶產地所處的地理環境、天候狀況、土壤結構的差異，都成爲影響茶葉先天質地，形成茶湯特殊口感的外在因素。

尤其是表現在高檔的茶品上，產地的特色已成爲重要賣點與影響價

台灣茶的品種

有關台灣茶樹品種，台灣茶葉改良場已培育出具有獨特口感的十八種茶樹品種，計有：台茶一號到台茶十八號。其中最出名的有：青心烏龍、青心大冇、大葉烏龍、四季春、台茶十二號（金萱）、台茶十三號（翠玉）。對消費者而言，茶種是專業問題，也是深入浩瀚茶學的第一步。

◆茶樹生長環境影響茶葉品質。

格的關鍵，對於一般品飲者來說，口感對味、價格合理更重要。

事實上，進入品茶堂奧的捷徑，就是從了解產地特色如何影響茶湯滋味開始。

茶樹生長的地理環境，直接影響茶湯品質。在我的品茶經驗中，對味關係有跡可循——高海拔的茶區，由於日光充足、日夜溫差大，表現在茶湯上的特色是：清香和細膩的回甘；低海拔的茶產區，溫差相對較小，茶湯特色是：澀度較高，香氣清淡，韻味短淺。

例如，同樣是軟枝烏龍茶樹品種，因為種植茶區海拔高低不同，會產生不同的口感。同樣是南投縣茶區，同樣將軟枝烏龍茶種在一千六百公尺的阿里山，茶湯帶有花香；種在五百公尺的民間鄉，茶湯則呈現果香。

茶靠土而生，海拔高度直接影響茶葉表現出的滋味就偏酸。不同地區土壤所造成的滋味影響，就是評鑑茶湯的重要依據，這就是俗稱的「山頭氣」。

上述差異，是產地特色的通則，針對高級茶葉的細分，相差數公尺的茶區，口感滋味就大異其趣。

同樣是阿里山茶區，同樣是軟枝烏龍茶樹，種在樟樹湖就產生獨特的岩石般的韻味；而種在石棹鄉卻少了岩味，多了一份黏土種植出來的柔順滑口感覺。

茶的品質，而不同土壤更會影響茶湯滋味。茶樹直接吸收土壤元素素養分，同樣的樹種種在不同的土壤裡，也會產生不同的香韻。例如，鐵觀音茶樹種在福建安溪，當地土壤以紅黏土為主，該茶區的鐵觀音會讓牙齦生津有「官韻」；若種在台灣木柵，吸收了黃黏土的茶

天候與採茶季節

茶湯滋味，受採茶季節影響。

由於茶葉品種會因每一季的天候差異而展現出不同的風味，因此每一季所產的茶葉品質會不盡相同，泡出的茶湯就會受到影響。

綜觀春夏秋冬四季的茶葉品質：春、冬兩季被認為較優，而夏、秋兩季次之，茶價則與品質成正比。

以下就台灣烏龍茶為例，說明採茶季節與茶湯口感表現。

春茶：指的是二月到五月之間（立春之後立夏之前）所採收的茶。茶樹經過冬天的休養生息，茶葉飽食了土壤與天候的醞釀，茶湯充滿鮮嫩氣息。

夏茶：指的是五月初到八月初（立夏之後到立秋）所採收的茶，這時溫度高日照長，茶葉長得快，茶湯喝起來活潑奔放。但有例外：俗稱「東方美人」的白毫烏龍卻是

在六月採收品質最佳，因爲天氣悶熱招來蜉塵子啃咬茶葉以致發酵，獨具蜜香。

秋茶：指的是八月初到十一月初（立秋到立冬）所採收的茶。因爲晝短夜長，溫差加大，香氣變濃，茶湯滋味帶有麥香，就是俗稱的「秋香」。

冬茶：採收時間在十一月初到十二月底（立冬到冬至）。低冷的

溫度造成茶葉肥厚，貯存了豐富的養分，茶湯滋味帶有濃郁蜜香，尾韻綿密香甜，沖散了冬季裡的蕭瑟。

介紹完了台灣的部分，進一步看中國茶。雖然季節相同，因爲緯度不同，台灣與大陸所指的春茶還是有所差異。

季節因素當然影響茶湯口味。不同的茶區的採茶時間也會因當地的

15

緯度或氣候而不同，例如南投的玉山茶產於海拔一千兩百公尺到兩千公尺，當地春茶是在五月中旬採摘，此時在平地卻已經是夏茶的季節了。

又如台灣的春茶一般在清明節後方可採摘；但大陸地區的綠茶卻要在清明之前採摘才是最佳的。有時採摘時間差了一天，品質就大不相同，價格也有差異。講究茶的人，還會討論所買的茶是在立春後第八十七天或八十八天所採收的！只是一日之隔，真有必要斤斤計較？當然，地理環境加上天候和人為的製茶技術環環相扣，都是影響茶好壞的變因。

人為製茶技術

製茶技術是科學，更是藝術。在實際操作中，卻難用科學的量化加

以衡量。而製茶加工的目的，是為了改變原料本身的部分性質，適應特定需要，並方便保存。製茶技術對於茶葉的重要性，在於控制茶青的發酵程度，而讓茶葉發酵的目的，是為了讓茶葉散發特有的香味，以及產生香氣的高低和滋味的厚薄。

例如採茶時，陽光的強弱、雲霧的厚薄、溫度的冷熱、吹南風或颳北風、茶區的向陽或背陽，以及製茶場的規模大小、製茶場裡的空氣流通情形等，都會影響成茶的品質。因此，懂得控制這些看起來微妙的變動因素，就落在製茶師傅身上。

製茶師傅的養成，除了本身得具有敏銳感官的天分，還要靠後天的教育傳承，才能掌控各種變動因素，做出好茶。

製茶師傅就如同餐廳的大廚。同

樣的菠菜，好的廚師炒出來既脆又甜，不到火候的師傅則將菜處裡得既黃又苦。好比同樣從一區茶樹採下來的鮮葉，在製茶的工序中是要拿去曬太陽，讓葉中的水分減少，促進發酵活動，以產生香味稱為「日光萎凋」。經驗老到的製茶師傅會精準知道，曬多久會得到最好的效果與香味？或是依照環境中溫度與溼度的變化，來決定曝曬的時間。經驗不足的製茶師傅，卻可能讓茶葉曬昏頭，早早夭折；或是

曝曬不足，茶湯喝起來滋味淡薄，且帶有一股青草般的臭青味。

製茶的工序，具科學原理，卻又難以量化，必須憑著經驗法則，與現場情境的變化而做機動調整。這種製茶的「難言之處」，正是中國茶葉無窮魅力之所在！因此，懂茶的人常以擁有出名製茶師傅所製的茶葉為榮！

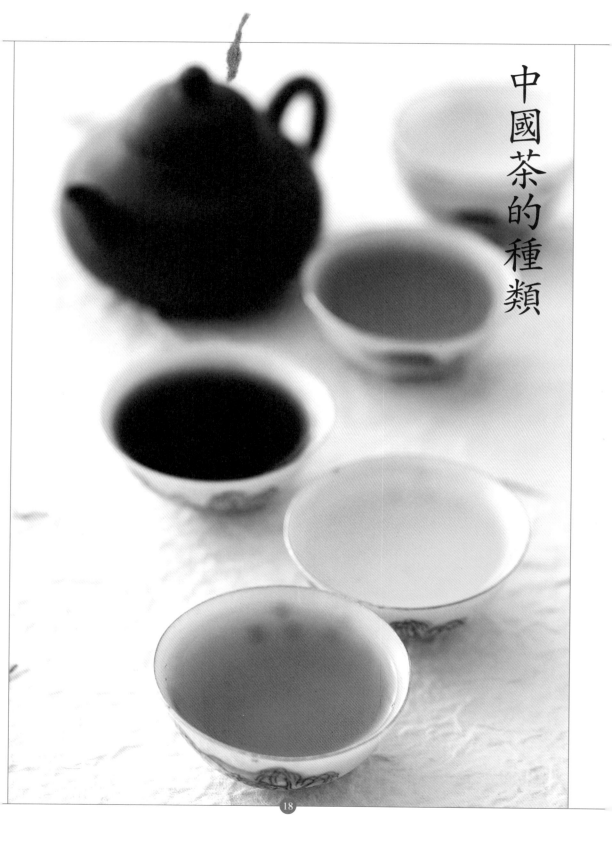

中國茶的種類

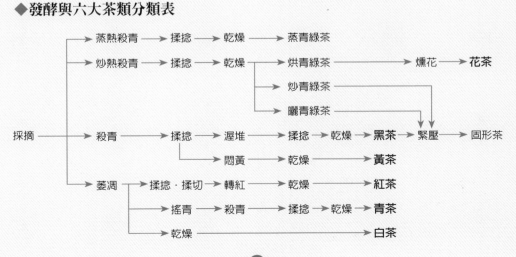

中

國茶的種類按照茶葉的顏色來分，有綠茶、青茶、黃茶、青茶、紅茶、白茶，以及經過薰製的花茶。當消費者看到上述琳瑯滿目的茶葉名稱，以及成千上萬的茶葉故事，真是看得霧煞煞。若是我們將焦點放在茶葉製作的流程裡，只要弄清楚採下來的茶葉有無經過發酵或者是萎凋、殺青、揉捻、乾燥、烘焙，就可將茶葉分門別類。

茶葉種類如此繁多的原因，在於茶葉的發酵程度不一，分成不發酵、弱發酵、半發酵、後發酵以及全發酵等程度。

發酵，是整個製茶流程所要追求的效果。也就是將茶葉破壞，使茶葉中的化學物質與空氣產生氧化作用，產生一定的顏色、滋味與香味。藉由控制發酵程度，可使茶葉有不同的色香味表現。

在製茶的流程當中，從殺青、室內萎凋、攪拌，發酵都一直在其間進行作用。製茶者可根據不同茶品種以及市場需要，製造出各種茶類，以中國現有的六大茶類分類而言，依據發酵程度不同，由輕到重依序是綠茶、白茶、黃茶、青茶、黑茶、紅茶。至於茶湯顏色，則是因為茶葉中茶多酚氧化程度不同，由淺到深依序同上。

消費者想要掌握品飲的趣味就只要掌握茶的發酵程度，就可以輕易地檢驗出：不發酵的就是綠茶，半發酵的就是青茶，重發酵的就是紅茶，這些茶都是市面上最常見的茶葉商品。

不發酵茶

綠茶

不發酵的綠茶類，保留茶湯的鮮

◆發酵與六大茶類分類表

採摘 → 蒸熱殺青 → 揉捻 → 乾燥 → 蒸青綠茶

炒熱殺青 → 揉捻 → 乾燥 → 烘青綠茶 → 燻花 → **花茶**

→ 炒青綠茶

→ 曬青綠茶

殺青 → 揉捻 → 渥堆 → 揉捻 → 乾燥 → **黑茶** → 緊壓 → 固形茶

→ 悶黃 → 乾燥 → **黃茶**

萎凋 → 揉捻‧揉切 → 轉紅 → 乾燥 → **紅茶**

→ 搖青 → 殺青 → 揉捻 → 乾燥 → **青茶**

→ 乾燥 → **白茶**

嫩綠原色，入口彷彿喝到茶葉在樹上的鮮活生命，以及吸收日月孕育的自然香味。目前在台灣本土所生產的綠茶，以新北市三峽龍井最具代表性。

綠茶對於台灣消費市場是一個陌生的茶類，而在中國大陸茶葉市場則是最大宗的「主流商品」。其實，不發酵的綠茶依照加熱與乾燥方法的不同，又可分爲炒青綠茶（鍋炒加熱）、烘青綠茶（熱風乾

燥）、曬青綠茶（日光照射乾燥）、蒸青（水蒸氣加熱）四種。

不發酵的綠茶口感如淡妝美少女般清新，相較之下，半發酵綠茶則是濃淡適中的粉領族，全發酵茶就是經過歲月洗練的熟女。

半發酵茶

青茶

半發酵茶的青茶類，最具代表性的就是烏龍茶。「凍頂烏龍」以及「高山烏龍茶」幾乎成爲台灣茶的代稱。她集花香與果香於一身，茶湯滋味甜美饒富變化，鮮活甜爽入喉順暢，深受市場喜愛，早已成爲台灣特產。

青茶類在中國最具代表性的是福建閩北的武夷茶及閩南的安溪鐵觀音，加上廣東的鳳凰水仙，其主要製茶過程都是以半發酵爲基調，憑

◆半發酵烏龍茶茶色呈金黃色。

靠著製茶師傅的揉捻與烘焙技法，創造出極具地區性特色的茶葉口味，消費者在台灣也買得到，只不過相關的資訊不夠透明，消費者常常買到仿冒品。

後發酵

普洱茶

消費者即使即時掌握資訊，若缺乏品飲經驗的累積，仍可能分不清楚千變萬化的中國茶。

以近年來在兩岸市場竄紅的普洱茶為例，就是屬於後發酵茶。這是一種以渥堆方法將茶葉堆積放在高溫多濕的場所裡，讓茶葉長出麴黴造成後發酵，再壓製成餅，就是市場上所謂的「熟餅」；另外一種是利用曬青或烘青的綠茶壓製成餅，經過陳放之後產生後發酵，即俗稱「生餅」。

後發酵茶的滋味是一種憨厚與敦實，是沉穩內斂的展現。經由歲月的催化，茶湯的酸度減弱，甜度增加了，茶湯滑溜順口是最大特色。

普洱茶的魅力就在於後發酵作用。透過適當的存放以及茶質的變化，讓品飲者在不同的時間點，見識同一餅茶的不同風貌，這也是許多人願意花錢買茶存放的原因吧？但要買到好茶與存放得當，才能期

◆優質普洱後發酵，滋味愈放愈好。

待後發酵的無窮變化，否則只是空等待。

氯氣含量多，是摧殘小家碧玉的元凶。而選對市售礦泉水可讓小家碧玉成大家閨秀。

黃茶

同樣地，靠著後發酵作用製成的黃茶，也是以濕熱使茶葉產生化學變化，這種製茶工序叫做「悶黃」（利用容器或是紙將殺青後的茶葉與空氣隔絕，使之變黃）。黃茶茶湯沒有綠茶般鮮綠，湯色綠中帶黃，透明度高。高級黃茶嫩芽毛絨裡會有微細草香味，茶湯入口後隨即有細緻的甘美滲入兩頰，有如聆聽豎琴音樂的輕妙，通體剔透圓潤。

黃茶中以君山銀針在台灣茶葉市場最出名，這完全是拜慈禧太后喜喝之賜。「這是皇太后喝過的茶喔！」就茶不迷人人自迷了。但我必須提醒你：想要喝出黃茶的小家碧玉，必須慎選用水，家中自來水

白茶

白茶採自嫩芽，經過萎凋乾燥後形成弱發酵，茶纖細、白毫顯露。從乾茶外觀看起來白茫一片，因此得名。泡飲白茶，就像欣賞一幅山水畫，只見茶葉豎立與水相合，茶水對話，是種視覺系的飲茶體驗！不僅如此，好看也好喝：茶湯纖細優雅，有若遠處山谷傳來的花香。若不經意，一不留神香就飄走了。雲淡風輕。台灣消費者並不領情，市場少見白茶身影。

全發酵

紅茶

中國的紅茶與西洋的紅茶系出同

門，都屬於全發酵的茶。

半發酵茶與全發酵茶有著本質上的差異：製茶時若只是破壞茶葉上的葉緣，所造成的是半發酵效果，茶湯呈現金黃色；全發酵茶是將單葉大面積破壞，促進氧化作用，造成茶葉顏色變紅，泡出來的茶湯也是紅色。

紅茶在現今歐美人士生活當中與咖啡一樣重要，紅茶的發源地是十八世紀中國的武夷山。然而，現在中國人不再將紅茶當成高級茶，這和華人品茶多元化和養成的嗜好有關？我以爲全發酵後的茶少了半發酵那種柔情萬千的香氣，應是中國人無法全心愛她的原因吧！

西方紅茶國度裡，利用中國或印度的紅茶爲原料，透過機器將茶葉切細，將每年不同等級的茶葉混合，形成固定的品質，讓消費者習慣於固定口感，配合品牌形象，打

出紅茶天下，成了品飲時尚的象徵，創造更高的產值。

西方紅茶品牌行銷世界，賣的是紅茶文化：品飲者卻不知這紅色茶湯的底蘊中，滿是西方強勢商業模式營造出的情境！事實上，當我們有機會喝到紅茶原產地的中國紅茶如：祁紅、滇紅及正山小種，或是台灣日月潭紅茶時，可能會訝異茶湯的豐富度與變化勝出西方名牌紅茶的程度！西方紅茶適切地應用品牌行銷，並搭配精巧茶器商品立足成爲世界飲品，反觀中國茶的多元與複雜卻只停留在小規模的經濟營運，表示仍有很大的成長空間！

黑茶

黑茶是採摘茶葉之後利用渥堆工序，使茶產生後發酵，造成茶面顏色深暗，而稱爲「黑茶」。黑茶經過緊壓的工序，就成「固型茶」，

有餅型、磚型、沱型等形式。凡用黑茶製成上述形式的茶，又分別稱為熟餅、熟磚與熟沱。

黑茶所製作出來的茶餅、茶磚或沱茶，茶湯泡出來原本只被列為廣式飲茶中的佐餐飲料，配上菊花稱為「菊普茶」，一度被認為是具有草蓆味的發黴茶。

近年來黑茶由黑翻紅，成為品茗者競相追逐的對象，一些黑茶類的茶餅藉助歷史的光環，甚至謠傳盛行於唐宋的龍團茶就是普洱茶的前身。但根據唐末編撰的《蠻書》裡的史料，在唐代的雲南尚無製茶技術。中國古代的餅茶從工序上看來是綠茶，而現代的餅茶多是黑茶，因此不能將他們等同視之。

更有一些誤用宋代詩詞，將同是圓形的餅認為是同類的餅，把進貢用的龍團茶餅當成是普洱茶餅。

龍團茶餅是用蒸青過的綠茶製造，普洱茶則是經過渥堆的綠茶，製法完全不同，喝法也不同：蒸青綠茶必須輾成茶粉，再用竹筅擊出湯花；普洱茶餅只要剝開沖泡飲用。

用曬青綠茶或炒青綠茶製成的普洱茶餅，就是「青餅」（也稱為生餅）。有人硬將龍團茶餅說成是青餅的前身，事實上，龍團茶餅是蒸青製成，青餅是曬青或是炒青製成，看起來都是綠茶製成的餅卻大不同，他們經後發酵所產生的口味變化也大不相同，何況龍團茶餅是新鮮喝才好，青餅除非所用原料質佳，否則還是陳放後才有好滋味！

台灣普洱茶市場常將生餅、熟餅混為一談，有人主張青餅陳放後才會後發酵得好滋味，卻忘記渥堆後的熟餅在存放時也會有後發酵，青熟之間本是同根生，卻因商業的炒作被誤導：「青餅比較好！」

◆生餅好？熟餅好？喝了才知道。

許多品飲入門者通常品飲普洱茶的初體驗都是慘不忍睹，碰上令人厭惡的黴味普洱茶，那是茶質不佳或存放不佳，抑或是不肖商人以潑水加速後發酵所造成，事實上，優質的普洱茶喝起來不但沒有霉味，還會有許多令人驚喜的韻味：梅子味、陳香味、龍眼味……等變化，口齒生津，彷若聆聽百年歷史的史特拉瓦第大提琴的音韻。

選購生餅或熟餅，端看個人口味，沒有絕對好壞。須注意：茶面上若有白色黴菌孳生，便不可品飲；若是因為有益菌種，在茶餅層後發酵形成的薄翼般的白色粉霜，乃是正常現象。

依照普洱茶原料或渥堆或曬青或炒青，都可以製造成餅茶、磚茶、沱茶、緊茶與散茶。初接觸普洱茶，別以為餅茶與磚茶是不同種類的茶。事實上，同一種茶可以製成不同形狀，至於哪一種形狀的茶質比較好，喝了才知道。

黑茶系統裡，還有廣西的六堡茶、湖北省的青磚、湖南省的茯磚茶，以及曾在台灣曇花一現的「千兩茶」，由於品質參差不齊，初學者的你還是以台灣常見的黑茶種類較易喝出門道，也有討論空間！

此外，雖然黃茶與黑茶都屬於後發酵茶，但兩者間最大的不同是：黃茶是輕微的後發酵，黑茶卻是長時間渥堆的後發酵變化，雙雙在發酵名稱上稱作「後發酵」；事實上，黑茶卻比黃茶發酵程度更大。

至於全發酵茶則是將茶葉完全發酵，若再經陳放所能產生的後發酵程度不多，例如紅茶陳放之後香氣盡失，醇味也不足。因此，當黑茶陳放時間越長時，發酵程度跟著走。像普洱茶一經陳放，滋味會轉化得更佳。

◆發酵程度影響茶湯顏色。

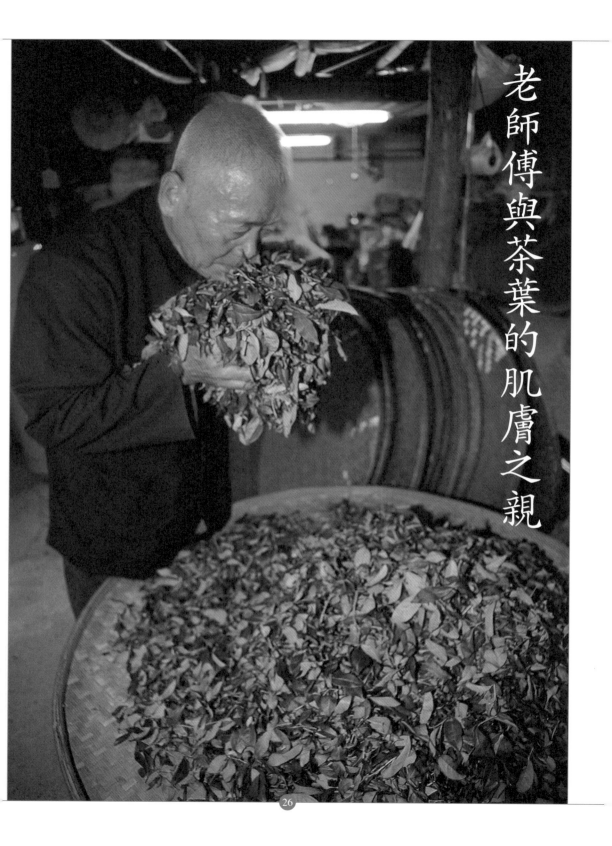

老師傅與茶葉的肌膚之親

從茶青到成茶

台灣老的茶區像是南投民間鄉或新北市坪林區，培養了一批技術優良的製茶師傅，後來高山茶區的茶農也都向他們學習，更有人精益求精、青出於藍。一位好的製茶師傅決定了茶的高貴或卑賤不容置疑！

台灣的製茶師傅隱身在各地茶區，並沒有正式的封號或是執照，靠的是做成的茶葉帶來的美譽。當然，每個製茶師傅都有不為人知的撇步，基本上都必須按照製茶的工序，從採摘茶葉開始，對茶葉進行萎凋、浪青等工作，製茶工序中一切憑著經驗或聞或看，好比中醫望、聞、問、切的專注。

此外，製茶師傅還得掌握烘焙的技法，這是成茶後能否成為好茶的關鍵，這些硬底子真功夫也是製茶師傅受人尊敬的所在。

如何製造出色香味俱全的茶葉？有的製茶師傅會謙遜地說：這是看天吃飯的行業！事實上，製茶師傅才是真正展現茶葉孕育了自然的陽光與雨水，並將它充分表現的推手。將新鮮茶葉採下，經日光萎凋的程序，便掀開茶葉芬芳的開始。

攪拌

控制了茶葉的萎凋之後，還必須讓茶葉和茶梗充分地攪拌，才能讓曬昏頭的茶葉再醒過來。適度的攪拌，才能使茶葉中的香味跑出來。攪拌的輕重緩急，就像細心呵護幼兒般，小心掌握攪拌力量的輕重。

以烏龍茶為例，常以「綠葉紅鑲邊」為最高品質標準，其中的紅鑲邊就是在攪拌時，刻意輕微地使葉緣破裂，造成氧化程度較多，所形

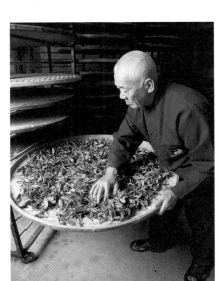

◆製茶工序變因多，老師傅憑經驗出手。

成的紅色葉邊。

老師傅憑靠著雙手與茶葉的肌膚之親，感官察覺茶青是否已經服貼？可以盡情地散發香味，同時保有原來香醇。但，現今新上路的師傅多將這份親密關係交付機器。有了機器定時操控，看來製茶多了科學，卻少了製茶的感情，以及製茶師傅的貼心。

製茶師傅貼心用心才能製出茶香和茶韻。以烏龍茶為例，能夠出現綠葉紅鑲邊，泡出的茶湯就成蜜黃色，這也是所謂的「半發酵」茶葉，就是俗稱的「紅水」烏龍；若沒有鑲紅邊就是輕度發酵，茶湯會呈現蜜綠色，聞起來有花香，卻少了獨特的韻味。

現在市場上所流行的烏龍茶口味偏向重香少韻的輕發酵製法，這種製法帶動中國烏龍茶系的口味變化。這是茶味的改變，老饕級的茶

人不時感嘆：舊有「紅水」口味難尋，令人懷念！

殺青

殺青，就是以高溫破壞茶葉中的酵素，停止發酵，確保品質。殺青必須讓茶的臭青味消退，使香味浮現。因此，若製茶過程中殺青過頭，香氣就無法形成，茶湯喝起來就有苦澀味，看起來也不明亮。

所以當我們在品飲一杯半發酵茶時，只要看茶湯的透明與混濁，就說明了製茶師傅在殺青程序的把握是否適當。

殺青的適當與否，是品質的保證，也關係品飲時的香氣與茶湯的滑潤度。殺青得當，喝起來就滑口，香氣純淨；反之，則苦澀不去，茶湯混濁不清，其茶乾更難以存放。

揉捻

從上述製茶過程後，只要加以乾燥，就成了條型的包種茶；而以此做法再加上揉捻的程序，就成了球型的烏龍茶。

所謂揉捻，就是將茶葉放到布包裡，或以人力或機械加以擠壓搓揉，讓原本條索狀的茶葉卷曲包覆成為球型，讓茶湯喝起來更回甘、更綿密厚實。

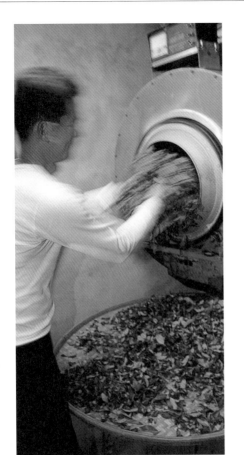

◆烘焙得好，點茶成金！炭焙或是機器焙，茶湯喝得出來。

復炒

揉捻完畢，將茶包取出進行解塊，接著覆炒，這是製茶最後的乾燥工作，這就是所謂的「毛茶」或是「粗製茶」。過去，茶農做到毛茶就大功告成，其他的揀枝與再焙火的精製工序都交由茶行來負責，具有專業烘焙技術的茶行使用毛茶來做出自家口味。焙火是精製茶的成敗關鍵，茶行以此為獨門技術，創造多種變化口味。

神奇的烘焙

烘焙具有改變茶葉品質的功能，消費者在欣賞烘焙的口味特色之餘，更要提防高級茶混入中檔茶的不肖行為。

烘焙茶葉在於降低茶葉內含的水分，改變茶葉的品質，達到保鮮與定質的效果。茶葉在茶山做好時需經過第一次烘焙，稱為粗製茶（毛茶）；到了茶商手中會在經過再度烘焙的手續，稱為精製茶。

掌握烘焙技術的茶商常會將兩季不同的茶葉混合烘焙，依靠烘焙來穩定茶葉的口味，是創造茶葉品牌的一種條件。茶商拿烘焙技術當經營茶葉的核心競爭力，焙茶技術竅門絕不外傳。對於茶行而言，靠烘焙的技法可以管控茶葉的品質與口味，進而贏得消費者的認同；這就是老一輩的品飲者習慣向固定茶莊買茶的原因，習慣該茶莊所烘焙出來的獨特口味。

烘焙自古就有說法：烘焙法

將茶比喻為君主，烘焙比喻為臣子，即「茶為君，火為臣」。不管什麼樣的茶葉，透過適當的烘焙就可以修正茶葉口味，為君的茶因烘焙火這位臣子的輔佐，而呈現不同茶風味特質。

若你喜歡喝清香，你就要挑選輕焙火：要是你的口味較重，那麼中焙火的茶必定能夠迎合你；或許你是一位要求滿口茶湯滋味的人，重焙火必能令你難忘！

焙火的原理是：去除茶葉的雜質，增加茶葉的甜分。對於茶行若能夠掌握焙火技巧，除了可以改善茶質，增加茶的銷售效益，並可將

◆殺青若是不徹底，影響茶湯滋味。

茶葉的品質管控在一定的範圍內。例如百年嶢陽茶行出品的鐵觀音茶王，暢銷數十年不衰，就靠焙火寫下了傳奇。

焙火實在神奇，可以將陳放已久的茶葉回春，恢復青春滋味；但若烘焙不當，可能將茶葉焙死，喝起來只有焦炭味而失去茶葉的真味。

製茶技術從採摘鮮葉的第一刻開始，直到烘焙最後一秒的結束，其間每一步驟的工序看起來步步分明，必須按部就班完成；但其間存在各種變因，左右茶葉的香氣與滋味、茶葉的多變性及不穩定性。製茶工序是識茶的門檻，是一種吸引力也是永無止境的挑戰。

茶葉的烘焙方式

茶葉烘焙方式一般可分為以下三種：

1. 木炭烘焙法

炭焙法，是利用燃燒木炭發熱方式而產生的熱度，將茶葉放置於焙籠內烘焙，並必須隨時翻動焙籠內的茶葉，增加茶葉的受熱面積。燃燒木炭過程中會產生碳酸成分，茶葉吸收之後，碳酸便能夠軟化水質，只適合烘焙中火或比較熟的茶葉。可是品質不良的木炭在燃燒之後，會產生雜味和煙熏味，茶葉一併吸收，烘焙出來的茶質就差了。台灣品茗高手追求炭焙的獨特口味，常付高價而在所不惜。

2. 電阻式焙籠烘焙

將焙籠放置在一個類似電磁爐的加熱器上，利用所產生的電熱能，經過加溫來調節溫度，焙茶步驟與木炭焙茶方式相同，比較適合烘焙清香的口味（輕焙火的茶）。電阻式焙茶以科學的方式掌握烘焙，將木炭烘焙中的不確定因素控制得更清楚。目前茶商用這種焙火方法焙五到十斤茶葉並不構成產值，有些店家會放置這樣的焙籠，烘焙少許茶葉，讓滿室生香，做為吸引顧客的利器。

3. 烘焙機烘茶

將茶葉平均放置於機器內各層的架子上，利用定時、定溫的方式來焙茶，讓茶葉平均受熱，目前茶區與茶商均以這種機器（因其長方體的外型俗稱「冰箱」）來烘焙茶葉。

挑選適合自己的茶

茶

的發酵程度影響茶湯滋味，就輕鬆品茶角度來看，挑選哪一種發酵程度的茶可按照自己的口味偏好來做決定。其間更重要的是，了解自己體質的特性，如此配合時令品茶，將使自己生活有情趣，同時養生兼顧健康！

體質冷 ←——┼——┼——┼——┼——┼——→ 體質溫
　　　　紅茶　黑茶　青茶　黃茶　白茶　綠茶

發酵程度從低到高分別是：不發酵的綠茶、弱發酵的白茶、後發酵的黃茶、半發酵的青茶、後發酵的黑茶、全發酵的紅茶。找中醫師諮詢，個人可以依照體質的冷或溫，可找尋相對應的茶種來品飲較健康。（如附表）

茶葉選購要領

如何買茶？我歸納了下列常見的十個問題，並解答如後：

從茶種與身體的冷熱相對應來看，春天適合品飲的茶種是綠茶、黃茶、白茶與青茶；到了秋冬之後，則適合飲用茶單寧刺激較低的紅茶或黑茶。想要喝茶喝出健康，可別忘了問問自己的身體，在什麼時節喝什麼茶最佳？

Q：到茶行買茶看見地上放置許多茶筒，應從何挑起？

A：茶行裡無論什麼材質的罐子，標示應是簡單明瞭，例如「高山烏龍」，而非自行從中加油添醋；例如取名「玉山炭燒烏龍茶」，遇到這種茶行要小心。認為既為玉山高山烏龍茶應以輕發酵為主，怎會又加以炭焙？並不合常理。

部分茶行的茶筒根本不標示，這時你可以觀察筒子的材質。以馬口鐵製成的茶罐，這是超過二十年的老茶行才會用的。因當時不鏽鋼很貴，用不鏽鋼製茶筒不符合成本效益，是新式茶行才用的。

儘管茶葉有千百種，許多喝茶的人都會養成固定口味。例如，喜歡喝烏龍茶的人就容易認為綠茶淡而無味；愛上普洱茶的人則會批評烏龍茶韻味太短；反之，懂得細細品味綠茶的鮮嫩，則嫌鐵觀音的炭焙口味太過濃妝豔抹。其實，這都是品茶的執著，本身無關是非，若能延伸味蕾的舞台，讓六大茶類都有上台的機會，那麼所呈現各類茶的魅影，將不會是孤賞的單品，而是豪華多元的歌舞！

了解自己體質與喝茶的適配之後，更重要的是如何選茶。

Q：多少價錢買茶才是合理？平價可以喝到好茶嗎？

A：茶莊有時用價格來考客人，先不要相信貴就是好，我建議先衡量口袋裡有多少錢較實在。事實上，一分錢一分貨，好茶不會賤賣，倒是中級茶葉會冒充高級茶葉以低賣高，要小心防範。

Q：在茶行試喝了很多泡茶以後，是不是一定要買？

A：不，茶好再買。茶行泡茶訴求人情，你喝了五泡茶不買不好意思，這是和自己的鈔票過不去。回歸到品質才是選茶標準！目前進口茶用開架，能看不能試；中國茶的買賣大多在泡茶聊天當中完成的，因此喝了不滿意，說謝謝再走人！

Q：要如何與茶行溝通，才能買到自己喜歡的口味？

A：找有口碑的茶行比較有保障，更要培養自己試茶的功力。我建議你到不同家茶行買同樣一千元的茶來比較品質與口味。若茶行老闆開口就問：你都喝多少錢的茶？你的回答最好是用專業用語，如輕發酵或是中發酵

Q：網路行銷的茶葉如何辨別？如何辨識資訊真偽做為買茶依據？

A：觀察其用字遣詞，可以看出專業度，例如出現「高山炭焙」烏龍茶，就是外行充內行。高山茶強調清香，加上高山茶區中不再用炭焙，強調「高山炭焙」有蹊蹺。台灣茶農會以網路行銷，同等級的茶透過網路的價格比在店面少兩成才合理。依照品質等級差別，台灣高山烏龍茶的行情約在一千八百元至六千元之間。若網路茶商本身也是茶農自種茶，只要確認製作品質，應該是可買的；但若經營者本身不種茶，只是中間收購商，就得注意其品質與價格是否合理。

Q：我們在買茶時，如何判斷茶行老闆透露出的經營理念是對的？又如何驗證是否符合消費者的立場？

A：茶行老闆首先必須告知茶的產地，要是店家吹牛不打草稿，錯將大紅袍與東方美人列為同一種茶類，那麼你聽了之後就可以離開了。茶行的專業在於茶的專業知識，例如：東方美人茶的最大特色是被浮塵子咬過，若茶行老闆對這樣的基本認知都沒有，我認為談什麼經營理念都是沒有意義的。

Q：不能試喝怎麼能買茶？

A：台灣的茶行走向量販與連鎖以後，多了裝潢卻少了試喝，遇到這樣的店家，你可以向該家店的左右鄰居打探，若是隔壁店家都沒有跟這家店買茶，我想你也不必抱著太大的希望。我要特別說明：西方的紅茶是以品牌博得消費者的認同，因此不必試喝就可以透過通路販售，這是中國茶

有待努力的空間。

Q：台灣統計數字顯示，每年有好幾

萬噸的茶從越南銷到台灣，在市面上卻少見人們談論境外茶，表示一般消費者根本無法判斷，所以味蕾有沒有絕對標準？

A：空談味蕾的標準是無意義的，必須先經由不斷的試茶與體會。我的建議是：有空就到茶行坐坐，藉此方法累積對茶的口味印象，先到一家茶行喝賣價八百元的茶，再轉到另一家喝同樣價格的茶，這時就是建立資料庫的時候。記錄前後兩家茶葉不同的口感與滋味，以此爲基礎，和下次遇到的茶葉相比較，我想這是比較實在的方法。有關境外茶或與本土茶的差異，重點不在於產地，而在你的味蕾能不能分辨得出兩者的不同。

Q：買茶送人，如何賓主盡歡？

A：送禮是心意，送茶除了注意包裝與價格以外，更重要的是事先了解對方喝茶的口味：是喝清香或是重韻

國茶中除了少數茶種，像是壽眉、銀針，必須利用透明器皿以便能欣賞緩緩舒展的茶葉，其他茶葉則講求茶湯滋味，若用玻璃器皿來泡是無法釋出茶的真味，應用瓷器或陶器才可以表現出茶湯滋味。

Q：若原本等級不高的茶，經過茶行老闆沖泡之後卻變得很好喝，讓我分辨不出來怎麼辦？

A：茶行懂賣茶是天經地義，他所用的茶具是爲茶加分的利器，更重要的是他用來泡茶的水是精心挑選過的。因此，你可以要求茶行用蓋杯泡茶，釋出茶的真味，而水質的問題就不能太過可責了。一些茶行老闆也明白這問題，泡茶時都使用一般的自來水，就是爲了避免買方帶回茶後泡不出功，如此才能以合理的價格買到好品質的茶葉。想要輕鬆買茶，除了親自泡茶，才能與茶建立親密關係，才能讓這位茶隱士吐訴他一身的風華，讓你聞得到芳香、喝得到甘醇，並讓你在一陣陣回甘裡馳騁茶裡乾坤。

味？想喝清香可以買烏龍茶，若是重口味的可以選擇鐵觀音茶等。

Q：茶行老闆用玻璃壺來泡茶，想要表示讓消費者看清楚茶葉與茶湯的真面目，我們要如何判斷其中好壞？

A：我看到茶行老闆用玻璃壺泡茶時，就對該茶行給了扣分。原因是：玻璃器皿用在西洋花茶，可以看到花茶的形貌與舒展開的美麗模樣，而中

要解決初入門時的問題，最好的方法是：認識各種中國茗茶，與她們建立親密關係，這是你享用好茶的基本功，如此才能以合理的價格買到好品質的茶葉。想要輕鬆買茶，除了親自泡茶，才能與茶建立親密關係，才能讓這位茶隱士吐訴他一身的風華，讓你聞得到芳香、喝得到甘醇，並讓你在一陣陣回甘裡馳騁茶裡乾坤。

老闆沖泡之後卻變得很好喝，讓我分辨不出來怎麼辦？

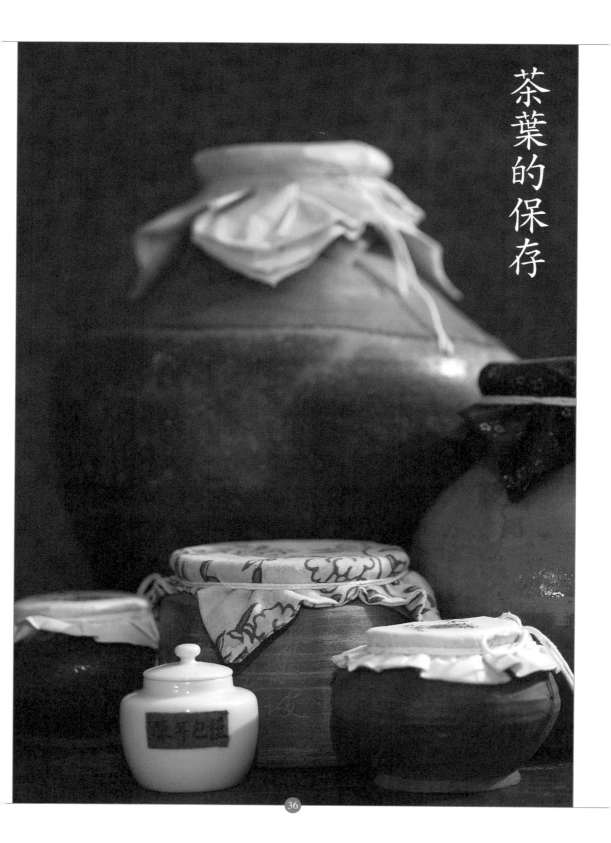

茶葉的保存

喝

茶趁新鮮，這句話讓我們對保存茶留下一種刻板印象：茶一定新鮮才好喝嗎？對於不發酵或輕發酵的茶來說，這話有道理。因為茶葉與空氣接觸後會吸收水分，造成後氧化的效應，以致使新鮮的茶葉開始衰老。那麼，如何保鮮就成了你與茶保持親密關係的重要課題。

不少品茗者會將買回的綠茶打開之後，就順其自然隨便放置，直到茶葉喝完為止。其間所用的裝茶容器，若只是一般的馬口鐵罐，那麼你將會發現：茶怎麼愈喝愈不新鮮？茶湯怎麼由剛開封時的碧綠色，慢慢轉成金黃色呢？同樣地，對於喜歡品飲半發酵烏龍茶的人而言，泰半都是喜歡她的花香和入口鮮爽的滋味；但都會面臨如何保鮮的困難。目前，市場上所賣的茶葉保鮮方式是：放進乾燥劑或者以鋁箔抽真空的包裝做為保鮮。基本上這樣的包裝若不開封，存放一兩年之後，仍可保持茶葉鮮綠。

有人主張將茶葉放進冷凍庫，讓茶葉靜置在低溫下保鮮，我認為倘若你有自己專屬的冰箱，茶的量也夠，這樣存放才划算；若非，還是採取我建議的藏茶法吧！

藏茶以茶為本

藏茶法以茶為本，不同茶種有不同的存放法。像不發酵的茶，如龍井與碧螺春，應以新鮮為主要保存目的，保存時應以不透氣的瓷罐或密合度高的鋁罐來呵護不發酵的鮮綠。

若是以半發酵的烏龍茶為例，保存的目的可以是保新鮮，也可以期待經過時間存放的發酵效果，產生醇厚的茶湯口感。這種品茶法就像

看一個青春洋溢的少女，長成內斂的熟女。比較好的方法是：採用不透氣的瓷罐或上釉的陶罐來存放烏龍茶。

瓷罐因為不透氣，保鮮度高；陶罐上釉，既可保鮮，又因陶土的活性可讓茶葉在罐裡慢慢後發酵，產生醇厚的滋味。提醒你：陶罐的吸水率高，剛焙過的新茶放進一至兩個月，就可明顯地降低火味；但若要放置半年以上，就必須考慮這個陶罐是否會吸入太多的水氣，容易讓茶葉變質。

對於只買一斤茶的人，跟你談如何藏茶太沉重；但你也不可能一次泡完半斤茶，所以當你買回鋁箔包的茶時，開封後茶葉就開始與空氣接觸，因此封口必須封緊，用橡皮筋是不可靠的，市售的拉鍊袋比較保險，可以在鋁箔包外再套上一層拉鍊袋，雖然多了一道手續，卻能

換得較佳的茶葉品質，應是值得。

從不發酵茶到半發酵茶的保存方法加工中，半發酵的茶葉因本身製成工序加工，本來就有存放的本錢，這又以武夷茶最具代表性。

武夷茶在製成之後，在封箱前會用熱風熏過，目的是讓茶葉透過後發酵的過程，更能表現醇韻湯質特色。又如台灣木柵鐵觀音是用木炭焙火，若能經過適當地保存火味，那麼茶湯入口就不會令人口乾舌燥了。

想要達到這樣的效果，上釉的陶罐是最佳藏茶器。一些日治時期民間使用的陶罐可以古物新用，活化被遺忘的陶罐，同時也是保存茶葉的最佳選擇。我要提醒的是：這類陶甕原來是用來醃漬，若想用來存茶必須將罐子的味道去除，才不會讓茶葉沾上異味。

至於全發酵的茶，在保存時要注

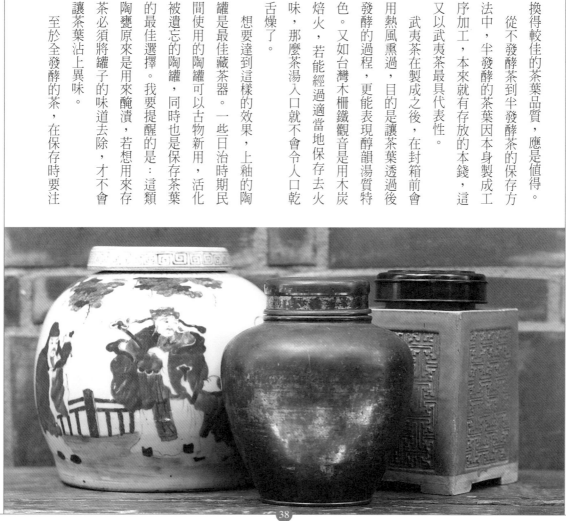

意：讓茶葉呼吸。以普洱茶為例，存放的目的是讓麴菌產生後發酵，因此存放空間不可以是密閉的，不是保持恆溫恆濕，而是要讓茶葉透過空氣媒介，在自然通風的環境下持續變化。

我認為普洱茶磚或餅剝開之後就不應該再放回塑膠袋裡。拿一張沒有油墨味的紙或牛皮紙，將茶包好放在乾燥陰涼處，這便是保存普洱茶專業又簡易的方法。

保存普洱青餅或熟餅，都可以比照上述方法。唯一不同的是，當你擁有大量的普洱茶時，就應讓青餅與熟餅分開存放，以免她們相互干擾。同時，若你有足夠的存放空間，還可以買一些竹製或籐製的簍子，將茶餅或茶磚置入，並放在家中不會沾惹異味的角落。

存放茶葉，以茶為本，因茶而異。保鮮的目的是阻絕空氣；至於

想要保值，就必須花時間了解哪一種款式的陶罐或存放空間才是對茶葉的存放最有幫助。同時你的藏茶目標，是為了保鮮度或保醇度？應該先弄清楚，再來決定儲存器具的種類。

初入門的你千萬記得：打開鋁箔包的茶葉後，一定要細心保存，不可與其他有異味的器物放在一起，更不可放在密封盒中就丟進家中的櫥櫃，因為茶葉吸味力強，小心茶葉與這些異味結盟，就無法嘗出原味了！

◆右頁：瓷罐宜存清香茶（右），錫罐保鮮更佳（中），陶罐有利後發酵。

品茶篇

如何品茶

色香味三部曲

品

茶基本功在於懂得茶有色、香、味，每一環節表現的特色背後都牽動了茶葉的生長情境，以及天、地、人等因素的影響，而更精采的趣味就在其間。

當我看到西方葡萄酒有規制的酒標，清楚標示出產地，有詳實的產品紀錄，配上客觀的品鑑資訊，不免思考著中國茶的無限發展空間。

拿中國茶與西方葡萄酒比擬，她們在生產過程中要面臨的變動因素相近，但葡萄酒在開瓶後，杯器與酒的關係一目瞭然；但中國茶需透過沖泡技巧，才能展現曼妙滋味，而在沖泡間就有太多的趣味與變因值得探討。

這也是我對茶執迷不悔的原因。

如何拿捏泡茶的時間與每一個動作環節，是我一次次與茶美麗而永不厭倦的邂逅。

色——茶湯的顏色

如何好色而知味？從茶湯色的透明清晰度，即可知茶農製茶的功夫。

中國茶按茶色分成的六大茶類，每一種茶皆受產區、製法、焙火、儲放後發酵等多元因素影響，而呈現不同色相的茶湯。如何「茶」言觀色呢？我歸納出：正色的明亮，就是好茶！

香——聞香

茶的迷人，茶的深情，泰半來自茶香。先不理會茶香的化學成分，先問問自己：除了會說茶很香，還會用哪些詞來形容茶的香？

那麼最基本的聞香是，提杯到鼻前，左右三遍，也可以先初聞，再深聞吸茶氣入鼻。高雅的茶葉品

種，香氣清雅，純正鮮美，或以幽蘭清菊之香撲鼻，或以醒腦令人耳聰目明！

聞香可分杯面香、杯底香與冷香。杯面香即茶湯在杯中初聞的香；等到了品飲後，留在杯底的香味又稱杯底香，兩者互異。我品岩茶，聞她的冷香，就像空谷幽蘭，沁人心脾！

味——味韻纏綿

啜一口茶，滋味微苦要會轉甘，甘味入牙縫，穿透齒頰，朝喉口滑近，這時茶湯的甘味如湧泉，或由牙縫穿透嘴裡的味蕾，正展開舒緩的身子迎接泉湧的來臨！

事實上，好茶一入口，便知有沒有：有的是開始一段茶與味蕾的纏綿共舞，有的是齒舌構連的故事！

回韻，是對茶湯入口的禮讚。然，回韻就存在甘苦一線間，能由

必是劣品。

苦轉甘必屬佳品；反之，由甘轉苦初學者，得細細辨甘苦味，才能體會：苦得有理，才是好茶。要是苦味殘留在舌根久久不去，便是劣質茶。

回甘叫她「回韻」，好茶的回甘可以讓人通體盈泰、行氣周天。這不正是古人所說的茶通仙靈，但有妙現！

初入門者覺得香味易辨，韻味卻難體會，原因是平日飲食習慣已讓味蕾「睡著了」，或者是吃太多味精，或者是受菸酒刺激，我建議調整飲食口味逐漸清淡，少吃人工化學調味料，才能找回敏銳的感官本能！

同時我也用吃水果的味覺經驗做比喻，來教你怎麼找出自己喜歡的品茶口感。

◆用瓷湯匙聞香，茶無所遁形。

找出你的品茶口感

一般消費者在尋找茶的口感，總會有所謂的第一印象，就是看茶湯的顏色，以為顏色深的茶口感較重，基本上這樣的方法沒錯；但是購買時你可能無法單一從茶湯顏色去判斷自己喜歡的口味，而茶商會有一套既定的說法：輕發酵的包種茶像是少女般的清香，適合年輕人喝；中發酵的烏龍茶有若成熟婉約的婦人，適合中年人品用；重發酵的普洱茶好似沉穩的男士，適合上年紀的人品賞。其實這樣的分法實在不貼心。口味是主觀的，當你面對茶湯，應該是根據你平日的飲食習慣，做為選茶標準。

口味重的人，不一定要喝茶湯顏色深的茶；口味清淡的人，也可以敞開心胸，嘗試焙火口味。然而，到底要如何了解自己的口感傾向呢？我用你平時就熟悉的水果，將她們的口感和茶葉口感做一類比，供你參考。

水果與茶的口感對應

水果	茶種
水蜜桃	碧螺春
奇異果	龍井
小玉西瓜	白茶
香蕉	黃茶
草莓	包種茶
牛奶芭樂	金萱
梨山蜜蘋果	凍頂烏龍
黑珍珠蓮霧	阿里山烏龍
美濃瓜	白雞冠
蜜棗	安溪鐵觀音
龍眼	木柵鐵觀音
菠蘿蜜	普洱青餅
鳳梨	普洱熟餅

綠茶

綠茶的口感以碧螺春為例，她的香味充滿水蜜桃般的清雅甜滋，韻味細緻悠遠，是心思細膩的你想解悶時的最佳良伴。綠茶中的龍井名副其實，有著青翠江南風光的明媚，像奇異果的翠綠果肉，發散著新鮮的草香，韻味如彩虹般稍縱即逝。心情煩躁火氣大，一口龍井為你消消氣，帶走一切的煩囂。

白茶

白茶中的白毫銀針通體絨毛銀光，帶著寧靜氣息，熱茶亦可消暑，好似夏日解暑最佳水果——小玉西瓜。細嫩的肉體發散著純淨的幽香！提供喜歡思考動腦的人一個靈感補給站。

黃茶

黃茶中的黃山毛峰的碧綠茶湯

中，透閃著微黃的湯色，像香蕉在青皮轉黃皮時的口感，微澀中帶著甜美，她的香像極成熟香蕉的蜜糖味，是適合熱戀中的情侶互訴情衷的愛情湯汁。

青茶

青茶中的包種茶帶著花一般的撩人姿態，就像是通體火紅的草莓，令人垂涎。或許你是衝動而積極的人，必定能與包種茶產生共鳴：她的香氣清晰，茶湯乾脆俐落，反映年輕活力與無限憧憬。

青茶中的金萱雖然是新品種，卻以她的香氣勇奪群倫，就像台灣的牛奶芭樂，在水果與茶的滋味裡，讓你喝得到牛奶的醇厚濃郁，以及她的枝頭青翠，適合處事明快的人，正是面臨挑戰時的一杯活水。

青茶中的凍頂烏龍有極濃的蜜蘋果香味，以一種不可思議的甜蜜鑽

營品飲者的味蕾，像是你永遠帶著笑容努力生活，總是讓人心曠神怡，很想跟她相處，在台灣與日本是超人氣茶葉商品。

青茶中的阿里山烏龍茶有著獨特山頭氣，如同原本被認為淡雅的蓮霧，竟有一身的細緻韻味與清香，博得「黑珍珠」的美名。

青茶中的「白雞冠」來自中國武夷山，像是滿臉皺皮的美濃瓜，卻

有令人驚豔的內涵，教人如何不想她？白雞冠粗糙的外觀，像是實力派高手，深藏不露，但一出手便驚動武林，讓味蕾騷動起來。

青茶中的安溪鐵觀音是烘焙茶，好似新鮮蜜棗，有著濃烈的韻味，更令人訝異的是：安溪鐵觀音的底蘊和蜜棗相互應和著一種甜蜜關係，適合溫文儒雅的新好男人。

青茶中的木柵鐵觀音以炭焙成為

最大特質，容易讓人想起褐色外皮的龍眼，總是帶著木頭與火共舞的景象，令人回味無窮，愛旅遊冒險的你，帶著家鄉的火與木，陪伴著異鄉人咀嚼鄉愁。

普洱茶

普洱茶的青餅很漾，茶湯洋溢著跳躍的青春活力，就像波蘿蜜的果肉甜而不膩，每一口都是新鮮的開始，就像永不妥協的你在這瞬息萬變的情境中，總是懷抱著無限的希望迎接明天。青餅獨有的陽光滋味就像波蘿蜜金黃的果肉，閃耀著不是夢的未來。

普洱茶的熟餅以她的陳年醇厚帶著獨有的酸味，就像熟透的鳳梨，只要看到她就口齒生津，這也是一種品飲的新境地：由苦轉甘、由酸轉甜，不正是鳳梨酸在轉甜、甜在心裡，適合害羞靦腆的你，藉著她吐訴不為人知的心聲。

哪一種口味適合你？我建議先從熟悉的茶喝起，過了一段時間再轉變口味，不要自我設限，每一種都試試看，才能當個聰明消費者！多采多姿的品飲口味，搭配適宜的料理或是點心，為你的味蕾帶來更多生活的驚喜，創造品飲新風潮才開始呢！

為茶加分的茶點搭配

喝茶配茶點，會不會影響喝茶的滋味？我要說明：搭配得宜是加分，搭配不妥盡失飲茶滋味，反而空留一團混亂口感。一般而言，品茶品的是茶的滋味，並不涉及其他佐餐與搭配的問題。

哪一種茶點適合配上哪一種茶？我的經驗是：你高興就好。但並不是任我行，譬如說：用魷魚絲、扁

魚乾、牛肉乾配茶，是一般茶藝館所說與茶的絕配；但我認為這是糟糕的搭配。這類小點的底蘊都帶有腥味，通常添加許多人香味與甘味，會將舌頭綁得死死的，嘗不出純天然的茶湯真味。

那麼，哪些食物是品茗良伴？

我建議：自然曬乾的乾果，例如無花果、核果、松子，選擇沒有添加任何人工調味料的產品較佳。花生也是常見的茶點，但花生的種類與口感多樣，例如蒜泥花生、五香花生、果糖花生等，這種加料加味的花生也不宜配茶。反倒是水煮的花生，或是鹽炒的花生更適合。除了魷魚絲之外，蜜餞、糕餅類也不適合配茶，主要也是人工添加物造成的問題。

甜食與茶的搭配

甜食與茶的刻板印象，造成一般人吃到很甜的點心時，馬上想要用茶解膩；而日本茶道中用來搭配的和菓子，也加深這樣的刻板印象。

我的日本學生說：羊羹太甜了，沒有配上茶就不好吃。若配了綠茶就能融合在一起，產生另外一種全新的味道。

事實上，日本茶道中的抹茶是不發酵的綠茶，綠茶的兒茶素在六大茶類中含量最高，會促進腸胃蠕動，要是光喝綠茶而不配甜點，容易對腸胃造成衝擊。但對品飲中發酵茶的人而言，搭配過甜的茶點會掩蓋茶香。

華人地區常見品飲綠茶中的煎茶，例如龍井、碧螺春等。她的刺激性沒有抹茶那麼強。再搭配甜點上，是可以選擇帶有甜味的，像是鳳梨酥、南棗核桃糕、牛軋糖，或者是紅豆羊羹。我建議你，茶湯入口之後再吃甜點，若在茶湯入口之後再吃甜點，若在茶湯入

前吃甜食，殘留舌上的味道帶來酸味，影響茶湯滋味。

依茶發酵程度不同的搭配

半發酵茶：白瓜子、葵花子、南瓜子、開心果等果仁類是不錯的選擇。這些食物帶有原來乾果的油香，與半發酵茶的茶香是相容的。

建議你：一口茶湯一口點心；但若乾果裏上化學甜味或甘味，則應在喝完茶湯後再吃。

半發酵裡焙火重的茶則適合原味或薄鹽米果，桃酥、法蘭酥、提拉米蘇、龍眼乾也很棒。重口味的人，可以試試配上油炸的蠶豆，茶湯帶來油膩後的清爽，安靜中有豆酥的跳躍。

全發酵茶：甜度高的點心，配中發酵茶減分；但遇上全發酵茶則加分。全發酵茶具有滑潤湯汁，配上濃情蜜意的巧克力，或是重乳酪起

士蛋糕、丹麥奶酥、甜甜圈、蘋果派、綠豆糕、鳳眼糕，紅茶可以催出糕點的香味。

後發酵茶：後發酵茶重韻味，山楂、醃漬茶梅、陳皮梅、佛手柑等適合。醃漬的梅子或佛手，會自然散發出怡人的酸度，這跟熟餅普洱的茶湯酸味，就像天賜良緣，令品飲者驚覺竟有如此況味！普洱茶則加上叉燒酥或醉雞，去膩提味效果佳。

佐餐的搭配

喝茶與品茶，看起來神似，卻帶來不同的感受：品茶就是要專心喝，不受食物或茶點干擾；喝茶就是將茶當成一種飲料，不只是用來解渴，更重要的是它配茶點的愉悅，同時，茶也可以像是佐餐酒一樣，依不同的菜色和口味來搭配。

事實上，食物組合時是可以與茶

相容的。例如餐前酒、佐餐酒、甜點酒、雪茄酒等。東方通常將茶當成雅物來看，不能當作配角，一定要是主角，所以並沒有發展成佐餐的文化。

茶餐做為生活的一部分，我們必須去思考茶與餐的搭配。例如潮州菜是很有飲食文化，一開始就送上薄如蛋殼瓷杯，先喝功夫茶清胃；菜進行到一半時，推出一種佛手陳皮的飲品，讓舌頭味蕾清醒，如同法國菜中的冰點。茶餐不只是只有將茶入餐，而是茶餐分食，既甜蜜又朦朧的美，是獨有的味覺之旅，也是相互襯托的絕妙搭配。

當好茶遇上美食

以茶佐餐，是一種尋求飲食的極致，搭起茶與食物的橋梁。西方的酒有系統地發展，架構出酒與食物的關係，我從品飲經驗中，挑出幾種絕配讓你參考：

1. 生魚躍龍井

龍井茶湯具有海苔味，能去掉生魚片的生味，同時帶來綠茶鮮嫩與生魚猛烈的交會。一般吃生魚片都是配山葵，只有刺激嗆鼻味，掩蓋生魚片的鮮甜甘美。龍井茶的鮮綠不但能夠保有鮮魚的海之味，更能讓生魚片回春，讓味蕾重新出發！

我的經驗是：龍井與紅魽肚兩相宜。先喝一口龍井茶，吞半口入喉，留半口在嘴中等待紅魚甘肚的相遇，那生魚的肉甜就嬌嫩了起來，引動一場湖水與海水的奏鳴曲，也是日本料理愛好者與茶共舞的饗宴。

然而，台灣的日本料理店卻常出現以香片佐餐，其實是不懂茶之下亂點的鴛鴦譜。我認為香片的高強花香會吞噬生魚片的鮮味。

2. 老欉水仙拍響干貝蝦球

我偏好用老欉水仙搭配潮州菜，尤其是干貝蝦球這道菜。老欉水仙用它沉穩的內蘊掃盡口中食物的殘留，在水仙成熟的果香中，用全新的味蕾來迎接干貝與鮮蝦蒸透的鮮嫩馥郁。帶著老欉水仙，找一家潮州餐館，點這道老饕級、快要失傳的干貝蝦球吧！

3. 普洱七子餅茶 V.S. 避風塘螃蟹

新鮮螃蟹放上大量的蔥、大蒜、豆豉，高溫油淋，酥炸油香令人全身酥麻，這時若能在以普洱茶就能化解其中油燥，讓蟹肉的清甜浮現。一般在食用這道菜都是用烈酒搭配，卻忘了酒精會吞噬蟹肉的鮮美；而剛被普洱茶撫觸過的蟹肉則是新鮮不斷湧現。

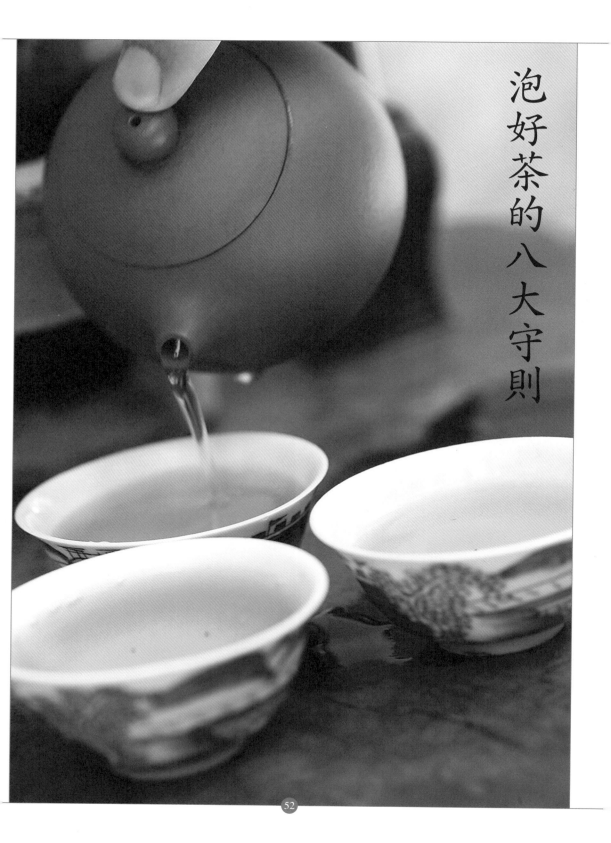

泡好茶的八大守則

泡茶看似簡單，但是要泡出好滋味，就要在每個環節上處處留心，正所謂「戲法人人會變，巧妙各有不同」。為什麼同樣的茶，在茶行喝的時候讓你驚為天人，買回家自己泡卻總覺得不是那麼回事。其實，只要掌握幾個要領，你也能泡出專業的水準！

泡好茶有訣竅

泡好茶最重要的是選好茶、用好水。所謂「好茶」不一定是價格昂貴的茶，而是符合個人口味與品質的茶；選定之後，必須搭配優質的水源；此外，煮水也不能輕忽，水被煮老了，泡茶很難好喝；茶壺、茶杯及蓋杯的條件也會影響茶湯口味；每次置放的茶量多寡，怎麼樣才能算得剛剛好；從壺中把茶湯倒出的速度快慢，湯汁喝起來大不同。想要泡好茶，趕快開始練習基本功吧！但請注意：影響泡茶的變因繁多，以下只是概略性的說明。

一、選好茶

到底什麼是「好茶」呢？我從近二十年的喝茶經驗中體會到，所謂的「好」是相對的，必須用價格與品質雙重考量才是客觀。但最重要的是：品飲者喜不喜歡？口味是否能接受？要是一泡茶價格再昂貴，泡出來不合口味，就失去品飲的初衷。喜歡的口味如何挑選？我建議從香味與韻味兩個面向著手。喜歡喝清香，烏龍茶系與綠茶系都不錯；喜歡濃郁香氣，就試試武夷茶系；想喝韻味，普洱茶不可以錯過……，茶的多變口感，任君選擇。

二、用好水

水是泡好茶的首要條件。水質的

◆置茶量以鋪滿壺底或蓋杯底為原則，仍可依個人口味濃淡調整。

軟硬甘甜，都會影響茶湯滋味。事實上，你可以買幾罐不同品牌的礦泉水，倒在杯中連連看，試試自己能不能辨識出哪一牌的水有什麼特殊滋味。我的經驗是：山中接取的山泉水、品牌礦泉水、家中裝設過濾水的泡茶效果都不錯，而端午節正午時分的午時水是我的最愛。若以上的水你都沒辦法取得，那麼家中自來水其實也可以泡茶。只要將自來水放置在容器中「曝氣」，讓水中的消毒氯氣及雜氣隨著時間慢慢排放出來，經過約一天的時間便可拿來泡飲。更講究一點，用來曝氣的容器不同，也會影響放在其中的水質。

三、選壺器

夜市裡賣的三支一百元的壺可不可以拿來泡茶？若就功能性來說，便宜的壺當然也可以泡，但是來路不明的茶壺用起來總有點怕怕的。尤其是所謂「宜興紫砂壺」是泡茶必備利器，卻有不肖商人用化

學色素來將壺著色，含鉛的色素可能隨著茶湯下肚，影響品飲者的健康。我建議初入門的人，買把有品牌、中價位、卻沒有安全疑慮的壺吧！喝茶到底是要喝健康的。

而壺器對茶湯的影響來自於材質、形狀與厚薄。我提供幾個選壺器的原則：用宜興壺泡，可以凝聚茶韻；用瓷壺泡，任一泡茶都無所遁形、好壞立現，不經任何修飾。條索狀的茶沖泡時需要多一點空間，高筒壺很適合；片狀的茶用低矮的壺就可以。手捏壺的胎土結構特殊，有修飾茶湯滋味的功能。

四、選杯器

選杯器必須考量到材質、高低、胎體厚薄及杯口的直徑大小。我的經驗是：杯口小、杯體較高、胎體薄的杯子可以激發茶湯的香氣，瓷杯尤是；杯口較大（敞口）、胎體一百度的水才能達到殺菌的效果。

五、置茶量

到底要放多少才夠？其實還是要回歸品飲者的口味：喜歡喝濃一點就放多一點茶；喜歡淡一點就少放一點，濃淡皆宜。一般來說，無論是用壺泡或是用蓋杯泡，置茶量以鋪滿壺底或是蓋杯的底部為原則，泡條索狀茶可以多放，而半球狀茶的開展需要多一點空間，置茶量不宜太多，但這是非常概約式的說法。真要講究置茶量，茶葉的狀況與茶器的條件都得一併考量。

六、水溫

一定要一百度。「水要煮沸才能喝！」是一般常識，原因是煮到

泡茶用水最後也是要喝下肚，所以用一百度沸水來泡茶爲宜。

七、浸泡時間

浸泡時間的拿捏要小心，若遇上茶質不佳的茶葉浸久了容易「出鹼」，催出茶葉的單寧酸，茶湯喝起來又苦又澀。若是用壺泡茶，簡單的方法是注水入壺之後將壺蓋蓋好，接著注意壺嘴的變化：剛注水

時壺嘴的水會滿溢出來，又因表面張力在壺嘴形成半球型的水珠；浸泡一段時間之後，原本的水珠漸漸平了，原因是壺中的茶葉慢慢地舒展開，茶葉吸收了水分，壺嘴的水珠就慢慢變小甚至往裡縮，這時就可以準備倒茶了。

八、注水的速度

無論是將水倒入壺中，或是將茶

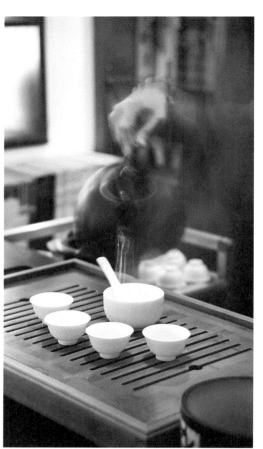

◆水要煮沸，有助發茶。

湯從壺中倒出的速度，對茶湯都有微妙的影響。倒水沖茶，水帶來的熱度與力度直接衝擊茶葉，若是力道控制不當，很可能將鮮嫩的茶葉沖得七葷八素，單寧釋出，苦澀滿溢；但遇上條索緊結的茶葉，必須要用注水的力量幫助茶葉開展。注湯入杯，看到湯色深濃，表示浸泡時間足夠，倒湯速度可適時地加快，免得茶湯在壺中停留太久。

泡一杯茶，看似簡單，實則複雜。從選茶到注水，每個環節都影響茶湯滋味，這樣的多變性也是泡茶的魅力所在。以上簡約的方法，供泡飲者自我學習。事實上，若細究上述的一個環節，我還有許多有趣而實用的泡飲經驗。建議品茶人：要有實驗的精神，自己動手泡泡看！

◆注水溫柔，苦澀不出，茶與水才能融合。

享用好茶的第一步——識水

明 代許次紓《茶疏》有云：「精茗蘊香，借水而發，無水不可與論茶也。」泡茶是藉由水萃取出茶葉精華的過程，想泡出好茶，買對茶葉只是第一步，取得好水才是影響茶湯滋味的關鍵。

古人品茗，講究到山澗湖邊取水泡茶，現代人卻沒有這樣的閒工夫。這並不表示我們不該找好的水源，而是要建立一個「用對水」的觀念。例如我們日常生活中的自來水，由於經過氯氣消毒，水質必然留下強烈的氯氣味，要是不經處理就直接拿來泡茶，必然影響茶質。

有人以爲喝水就喝水，有那麼嚴重嗎？我建議你做個簡單的測驗，看看自己的味蕾有多敏銳！方法是：取市售礦泉水（兩種）、家用自來水及過濾水，將這四種水分別倒入兩組八個杯子裡，然後靠你的味蕾嘗水，將相同的水配對出來，看你能答對幾種。

藉由這樣的測試，可以提升品鑑茶湯的功力。若你喝不出水的差異，就難以領略茶的奧妙之處；我認爲分不出水的好壞，就無法了解哪一種水適合哪一種茶，更無法登入品茶的堂奧。

好水何處尋

懂得辨識水，也要懂得哪裡有好水。中國歷史上的名泉至今遺跡仍在，或許你有機會前往憑弔，卻不見得喝得到。其實台灣的名泉好水也不少，以下就舉出幾個我的經驗與大家分享。

台東長濱八仙洞

在我的尋訪經驗中，台東縣長濱遺址的八仙洞，有一處岩石過濾滲出的山泉，水質甘甜，用來泡茶可

◆好水為好茶之母，改善水質有方法。

得加成好滋味！

在一個滿月的夜裡，我在八仙洞以該處泉水沖泡「白雞冠」，茶湯入口極其滑順，有如月光下的海面，在一片寧靜中，陣陣的岩韻如海潮般起伏湧出；我深深感受到好水和岩茶迸出的火花是如此燦爛，至今不能忘懷。

我從八仙洞取水帶回，發現此水與武夷茶是絕配，能充分發揮武夷茶特有的曼妙岩韻。更奇妙的是，經過一年的存放後，水質不但未變，而且甘甜滑順依舊！

彰化縣紅毛井

紅毛井的水質甘甜，適合泡凍頂烏龍茶。我的經驗是使用紅毛井水泡軟枝烏龍，結果茶湯濃郁香甜，烏龍茶的蜜香更為明顯。

井水與茶搭配，半發酵茶是最佳主角：井水可以軟化烘焙茶的焙火燥氣。鐵觀音與武夷茶特色在後韻，井水具有引出韻味的效果。

要注意的是：井水存放不宜過久。因為井水未經氯氣消毒，水內所含有機生物多；水若發出青苔味，就表示水已變質，不宜再飲用。取井水也要注意天候，例如下大雨之後，井水水質會受影響，汙濁不宜取用。

宜蘭石泉午時水

每年端午節湧出的泉水叫做「正午時水」，這是品茗者的夢幻用水，內行人都知道把握時機前往水源取水，用來為茶湯加分。

宜蘭冬山河上游的石泉有益茶湯底蘊，尤其對於青餅普洱茶格外有效，可讓陳放造成的暗沉茶質再度發光。

石泉的水冷時喝十分甘冽，入口極輕柔，觸及喉頭後產生的涼意轉

◆不同材質的壺，煮出的水滋味也不同。

改善水質的妙方

甘甜。此外，宜蘭礁溪冷泉水以及北部陽明山平等里等水源、大屯山區冷泉、中部埔里酒廠泉水，都曾讓我留下難忘的記憶。

現代愛茶人想要效法古人赴郊野取水，有其困難之處，再加上運水不易，常只能望水興嘆；更實際的是：如何在日常生活中就能取得優良的水質。以下提供幾種改良水質的方法。

陶瓷缸淨水除氯

利用陶瓷水缸儲水，放置一個晚上後再使用。這樣可以揮發水中氯氣，更淨化水質。陶瓷水缸在台灣苗栗縣公館鄉或是新北市鶯歌都可以買得到，有心改善水質的人不妨試試。

此外，市面上也出現一些改良水質的輔助品，像備長炭、麥飯石都有不錯效果；但有時效性問題，使用時要注意適時更新。改善水質是為了得到鮮活甜美水質，好意的搭配不應成了負擔！

選用淨水機

改善水質須靠人「調養」，市售的淨水機使用方便，但機種與功能繁多：有逆滲透、有陰陽離子，有的標榜可以生飲，有的則強調可以養生排毒……，哪一款才符合保水鮮嫩的需求？

使用淨水機目的在過濾雜質，還要喝得水的真味。對泡茶而言，好的過濾水必須要能適切表達茶的特色。有時淨水機的宣傳流於誇張，品飲者為求好水也常陷入迷思。

如果將已過濾和未過濾的自來水，分別拿來試飲，敏銳的你必定

可以喝出兩者之間的差異，若再將兩種水煮沸，水質的變化如何呢？如果又進一步，用不同淨水器過濾出來的水，你喝得出差異嗎？

只有當你的味蕾能分辨不同淨水機的差異，裝更高等級的淨水機才有價值，否則無論進口或是國產貨，均需注意：過濾器濾心務必定期更換，才能喝出好滋味與健康！

礦泉水看水源地

市售的礦泉水也是泡茶用水來源之一，只是成本較貴，若水質佳，能襯托出好茶湯當然值得；但名不副實的礦泉水卻處處可見，購買時要仔細看商標上的成分表，才可明白水源地在哪裡：是取自自來水再燒開？還是來自地心的天然礦泉？

購買礦泉水可在超市或大賣場，品牌有保障，價格也比便利商店來得便宜；另外可以向礦泉水區直接函購。進口礦泉水品牌價差懸殊；但是大品牌價格高的礦泉水就適合泡茶？只有試了才知道。還要特別注意：礦泉水還分成氣泡與非氣泡的型式，含氣泡者不宜泡茶。

進口礦泉水含鎂、含鈣成分各不相同，我建議你不妨從大廠牌礦泉水買起，一一親身泡茶試喝，找出最喜歡的口感。而著名品牌的礦泉水，不見得就是泡茶的好幫手。

打開味蕾與水接觸，進一步了解水與茶的對應關係。我也曾經錯用水泡茶，這樣的經驗提醒你：不要掉入礦泉水的迷思！

我曾誤判歐洲進口礦泉是泡茶好水！市售歐洲進口礦泉水，號稱取自深達八百公尺水源，質地純淨，我興沖沖用她泡了一泡烏龍茶，卻因水含碳酸鈣太重，茶湯入口盡失原味，還會蒙上不舒服的澀味。

這是我在金門品茶的經驗：大、

小金門的用水是地下水，水質帶有微鹹味，適合泡飲重焙火鐵觀音：茶去除水的鹹味，水降低茶的火氣，相得益彰；反而泡飲烏龍茶就不搭調，水質變得硬梆梆！

茶與水的搭配

有好水而無適配的茶，泡茶效果有限。我歸結一些選水的原則供你參考：

泡飲綠茶重滋味，水要甜：泡半發酵茶香味與滋味兼重，水要甘；泡飲重發酵或後發酵茶，水要順；水帶鹹味，適合泡飲焙火茶。善待水才得茶湯真味，不知以水就茶，就虧待了好茶好水。

神妙的午時水是我在家中泡茶良伴，水質甘甜活順，可長年存放不變質！若家中只有自來水，用過濾器濾掉自來水氯氣及雜味為上

策，必須注意定時清洗、更換濾心。

認識了水，那麼你可別辜負了好水，因此，掌握煮水火候，才不會將好水煮成老水。

掌握煮水火候

陸羽在茶經中講究地說：煮茶用的燃料最好的是木炭，其次是柴火。今人多用瓦斯、電磁爐或是電爐，少數用科技新寵紅外線爐燒

水，火源不一樣，燒出來的水真有這麼大的差異？

目前家庭泡茶主要靠瓦斯爐、電磁爐來燒水，大部分人以為水煮開就煮開，哪有什麼學問。事實上，煮水好比煮菜，火候大小影響餐點滋味，而煮水也要注意火候，煮老的水，滋味減分。初入門的你，煮水基本功不可不練。

用電磁爐燒水，可以開高溫至水沸騰後再轉低溫。很多茶友，水一開就讓水持續煮著，容易把水給煮老了！

用瓦斯爐燒水燃點集中猛烈，不宜開猛火快燒，應用中火燒到水開了就熄火，否則易煮出火味，泡出茶湯讓人口乾舌燥。

用電爐或紅外線爐爐燒水，加熱是漸進式的，同樣要留心煮沸了就得關火，否則水沸久了湯也老了！

水煮開了沒？看看水中的泡泡

就可以判斷。水沸初期冒出來的水泡大小像蟹眼，這是第一沸；但現代人多用不透明水壺燒水，除非打開壺蓋否則看不到蟹眼，這時可注意水沸冒出的第一道煙之際，就將火關小，以免水煮老了！

水煮得好，就像好廚師對食物烹調拿捏得當：多一分太熟，少一分不夠。抓到竅門，能盡釋茶真味！

煮水器具有關係

然而，煮水器具也會影響水質。

市售一種水開會發出聲音的響壺，壺嘴圓滾滾，注水時易斷水（就是水流不順），不宜用來泡小壺茶，原因就在水的流速忽強忽弱，衝擊茶葉的力道忽大忽小，影響茶葉釋味的快慢，也影響茶湯的滋味。

不鏽鋼壺、陶壺、瓷壺、馬口鐵壺都可用來煮水，但我的最佳煮水

◆小泥壺燒炭煮水，特別甘美。

器是：生鐵壺。生鐵材質透氣性佳，瓷器與不鏽鋼不透氣，水易煮老，無法散發水的活力；而用高溫燒成的陶器煮水易生「水垢」，影響水質。生鐵壺材質厚重，煮水沉穩，不會出現浮誇的水味！

還有一種廣爲使用的手提隨手泡壺，看似簡易方便：但壺內部的銅綠圈藏污納垢，對茶葉殺傷力高！如今改良的手提隨手壺有進步，但使用者仍應注意有無殘留水垢，才得確保水質鮮美。換句話說，水燒得嫩才有好湯味。

老嫩之辨有訣竅

水燒得嫩不嫩？聽聲音也可以辨識。明代江蘇人張源寫《茶敘》，提到辨別煮水的有趣方法：

「湯有三大辨十五小辨：一曰形辨，二曰聲辨，三曰氣辨，形爲內辨，聲爲外辨，氣爲捷辨。如蛙眼、蟹眼、魚眼、蓮珠皆爲萌湯，直至午聲，方是純熟如氣泡一縷、二縷、三四縷，及縷亂不分，氤氳亂縷，皆爲萌湯，直至氣直沖貫，方是成熟。」

看到對煮水如此生動的描述，現代人別以爲這是古人閒來無事，看煮水說故事；事實上，煮水大有學問。若以炭燒煮水，由於小火慢煮，燒出的水質軟透甘甜，水面氤氳而不燙口，若將炭放在小泥爐裡燒，架上小陶壺煮水，實在是品茗一大享受！

週休二日，帶著炭與壺器，郊野燒炭泡茶，應是今人重拾古趣的寫照吧！

有了好水，加上細心煮水，這是與茶建立親密關係的第一步，接下來就是讓你的好茶尋覓一件適合的茶器，讓好茶與好水互生光輝。

選一把好壺

壺

為茶服務。買茶壺，就是想收藏，放在櫥櫃中純欣賞，應讓壺回到用來泡茶的原點。

工欲善其事，必先利其器。就像是廚藝料理，方便而實用的器具必定帶來加分效果。一把好壺，不在於價格昂貴，而是它適合泡你手中的茶，泡不泡得出美妙的茶湯滋味！當然，壺的材質、胎體、高矮都是需要考量的因素。慢慢來，你不難體會壺與茶的親密關係。

我想提醒愛茶人：記得持續提升鑑賞的眼光。一但愛上壺，就得了解製壺的工序及材質等基本背景，才不會輕易陷入盲目追求名家壺的迷思中。

壺的材質

泡茶用壺的材質以陶與瓷為主。

金屬製的壺多見於餐廳供應茶水，一般愛茶人應較少使用。事實上，金屬材質難免影響口感。拿把金屬湯匙做個實驗：直接放入口中再拿出，你可以感受到留在味蕾上的那股金屬的氣味。品茶的趣味在於賞味，應盡量避免造成影響茶湯的雜味出現。

壺的實用性，必須了解胎土在燒結後跟泡茶的關係為何：例如，用苗栗土所製壺泡高山茶，其香氣為何沒有用瓷製蓋杯泡來得高揚？宜興紫泥壺土質結構特殊，可以去除重焙火茶的燥氣；那麼，台灣土所做的壺有什麼樣的泡茶優勢？

想買一把壺，在面對種類繁多的材質與款式時，往往不知從何挑起，其實要買對適合自己所用的壺，首先必須謹記：「壺為茶所用」的原則。

壺的材質上、胎體厚度、容量等

◆朱泥壺發茶性佳，挑選時要注意燒結溫度是否足夠。

不同，適用的泡茶情境也不同，這在泡好茶的原則中已經談過，不妨自己動手實驗看看。至於哪一種材質的壺最適合初入門的品茗者，能夠將許多種茶泡得都不錯的壺，應該還是紫砂壺莫屬了。

泡茶利器紫砂壺

紫砂壺在泡茶上有什麼優勢呢？用它貯茶不變色、泡茶不奪香、盛暑不易餿。原因是：用來製壺的紫砂土具有特殊的結構，具有過濾水質、耐熱保溫卻不燙手的功能。

「泡茶不奪香」之外，紫砂壺甚至可以凝聚茶湯的香氣。實驗證明，由紫砂壺所泡茶湯的茶多酚、氨基酸和還原糖含量均多於瓷壺與玻璃杯，所以茶湯喝起來滋味最佳。同時，由於紫砂壺的保溫性能好，有利於茶中構成香氣的物質的

浸出量和蒸發量提高香氣。

宜興紫砂是泡茶利器，在中國早享有盛名，以明清為盛期。清康熙、雍正、乾隆時，紫砂器曾上貢，有各種茶具、酒具、餐具、文具、花盆、玩具與擺設品。

紫砂壺在台灣曾盛極一時，如今瘋狂熱潮已過，壺價歸於平淡，我認為這正是買紫砂壺的好時機。

如何選紫砂壺

紫砂壺在台灣流行，大家所迷戀的是它的知名度與買來會不會增值？更常以為用紫砂壺泡茶一定好喝。事實上，紫砂壺從材質、燒結溫度到器型，都會對茶湯的香氣與韻味產生影響，其中又以燒結溫度為關鍵。壺的燒結溫度影響到壺體胎土的緻密度，間接影響壺在泡茶時對茶湯的保溫性，也是茶湯好

◆紫砂壺形制也會影響茶湯。

◆手捏壺組織細密，易泡出茶韻。

不好喝的關鍵。只不過相關資訊不多，賣壺者只顧將壺賣出，並未深入探究，消費者想要用合理的價格買到品質好的紫砂壺，就必須對紫砂壺的製作方式有一定的了解，才不會陷入人云亦云的迷思。

材質

選壺第一要件是製壺的土要純，岩礦最佳，她渾然天成的氣孔結構可以促發茶湯有香又有韻。而用非純正紫砂土做的壺，雖然往往號稱是紫砂壺，但茶湯一泡就見真章，發茶性遜色多了。更可怕的是有些

◆原礦壺有助軟化水質。

不肖商人利用化學色素將壺上色，用這樣的壺泡茶，喝久了健康情況堪慮。

宜興紫砂壺所用的原料，包括紫泥、綠泥與紅泥三種，統稱「紫砂泥」，別稱「五色土」、「富貴土」。紫泥是生產各種紫砂陶器最主要的原料，主要礦物為石英、黏土、雲母和赤鐵礦，經過粉碎與練泥，依比例加以調配製成成品。

由於紫砂壺廣受華人歡迎，也出現仿冒品，就是以不純的紫砂製造出所謂的「紫砂壺」，那麼這樣的壺只是虛有其表罷了。換言之，土質不純是茶壺不好用的元凶。

有個辨識純紫砂壺的小撇步：真正紫砂壺注入沸水之後，胎體的顏色會稍稍變暗，與乾燥時不同；而非純紫砂壺則不會有這樣的變化，而無論沸水是否注入，胎體顏色不會有差異。

燒結溫度

紫砂壺名聲響亮與泥料土質有關，而燒結溫度也影響紫砂壺的品質，左右壺的燒成要透，原因在於使傳導性均勻，發茶性才好。

燒結溫度，亦稱「火候」。中國規定紫砂陶器的燒成吸水率在百分之二以下。紫砂泥中的含氧量高，紫泥製成的產品，經由攝氏一一五〇~一一八〇度燒製成成品的色澤與強度最佳。

其中陶土雖然經過燒結，吸水率控制在標準值內，仍具吸水特質；這就是紫砂陶的奧祕，當我們將紫

◆圓形壺宜泡半球形茶。

泥壺放在光學顯微鏡下觀察，可見
石英、黏土所形成的鏈狀氣孔，還
有紫砂團粒內部的微細氣孔，茶湯
穿過這些氣孔吐納、吸收、過濾，
胎土降低茶湯中的單寧酸與苦澀
味，同時增加茶湯的滑潤度，將茶
湯修飾得更完美。一把壺沒有適當
的燒結溫度，就難有修飾茶湯色香
味的能力。

打開壺蓋，聞聞看壺內的氣味：
若是聞到有土的味道，便可判斷這
是燒結溫度不足的壺。燒結溫度不
夠，使一定比例的水分還殘留在壺
體，發出泥土般的氣味。而燒結溫
度良好的壺，在拔起壺蓋時，會聽
到清脆而堅硬的聲響，像是銅鈸的
尖細聲音。

器型

宜興壺發展至今，在外觀造型上
可說是千姿百態，但主要的器型不
外乎：圓形器（壺體呈圓形）、方
形器（壺體呈有角的方形）、筋紋
器（仿生活中瓜果、花瓣的筋囊和
紋理所製成的壺）、花色器（取材
於植物，如松椿、梅段、荷花、葡
萄等，運用各種技法組成壺體）、
仿古器（仿古時的玉器、陶器、青
銅器造型所製成的壺）等，透過工
匠的巧手與文人雅士的風尚，宜興
壺在泡茶的功能之外更多了藝術性
的欣賞價值。但在追求藝術性的同
時，我們不能忽略壺的基本功能是
用來泡茶，有心泡好茶的你必須了
解：哪一種器型的壺最適合泡哪一
種茶！

壺的器型與茶種若搭配得宜，可
以爲茶湯加分，例如：球形的烏龍
茶，宜選用標準的圓形壺身，注水
之後才有較大的空間讓茶葉舒展，
盡情釋放她的香味。又如條索狀的
武夷茶，得選用扁平器型的茶壺，

◆汕頭壺是泡工夫茶利器。　　　　　◆磚胎壺泡焙火茶，可濾火氣。

讓條索與水的接觸更為勻稱，所泡出的茶湯更加調和。

紫砂壺之外

選好壺的章法就是了解有哪些條件才構成好壺，而好壺並非只有紫砂壺！過去以磚胎製成的潮汕壺、或是當代陶藝家所做的陶壺，都具有不同的泡茶魅力，也會帶來壺與茶的搭配樂趣。許多茶友獨尊紫砂壺，事實上，用瓷製與陶製的茶壺泡茶，只要搭配得當，也能泡出獨特風味！

若你是第一次買壺，建議購買標準罐紫砂壺較實用，預算在兩千元以內就可以買到不錯的壺。來路不明的壺最好不要買，若是在門市或店家購買，日後發生使用上的狀況還找得到人詢問。

此外，上網多看一些有關茶壺的

資訊，或是問問平日已經有喝茶經驗的親朋好友，相信他們多少都有使用茶壺的心得。

有關壺的容量，若你開始買壺，你會發現傳統的店家會用「杯」來計算一把茶壺的容量，例如：「三杯壺」、「五杯壺」等。事實上，「一杯茶多少 c.c.」實在很難有一定的標準。若你買的壺是「五杯壺」，試問：那杯到底是哪五杯？高杯或低杯？蛋殼杯或聞香杯？並無定論。

有一回，我在潮州與茶友喝茶，主人用蛋殼杯泡了三杯，但席間共有五人，我們問主人為何五人只用三杯？主人態若自然說：三杯才為品，喝茶人不宜多，三人剛好，無論壺多大，三杯為上限！

五人品茶，當然可以用兩人份小壺沖泡，為何一定要用五人壺？其中迷思在於茶杯！因此，壺與

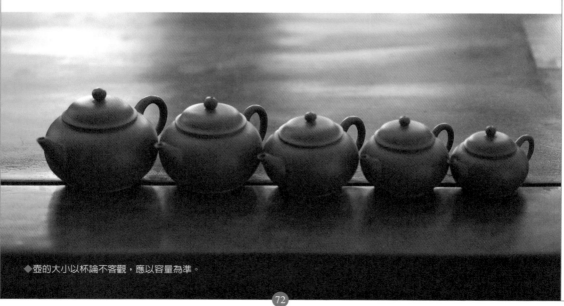

◆壺的大小以杯論不客觀，應以容量為準。

杯的配對，必須看兩者之間的容量與互動關係，靠著實泡經驗才能抓得準，不會被茶器所限制。

也就是說，壺的容量選擇，以使用者的需求爲優先。家中人多，就得考慮買容量大一點的壺，使用起來較方便；若是個人獨茗，則小容量的壺比較合適。

中國講究品茶，自成品茗模式，如同西方的品酒文化，喝紅酒有紅酒杯，喝白酒有白酒杯，喝香檳更要搭配香檳杯，才能品出眞香眞味。只是現在的品茶人士不但忽略既有的品飲文化，還運用似懂非懂的商業操作模式去解釋茶文化中的精緻與奧妙，這也造成缺乏杯的容量標準，才會出現「五杯壺」、「八杯壺」的現象！

◆宜興十八世紀古壺行情不減，具收藏價值。

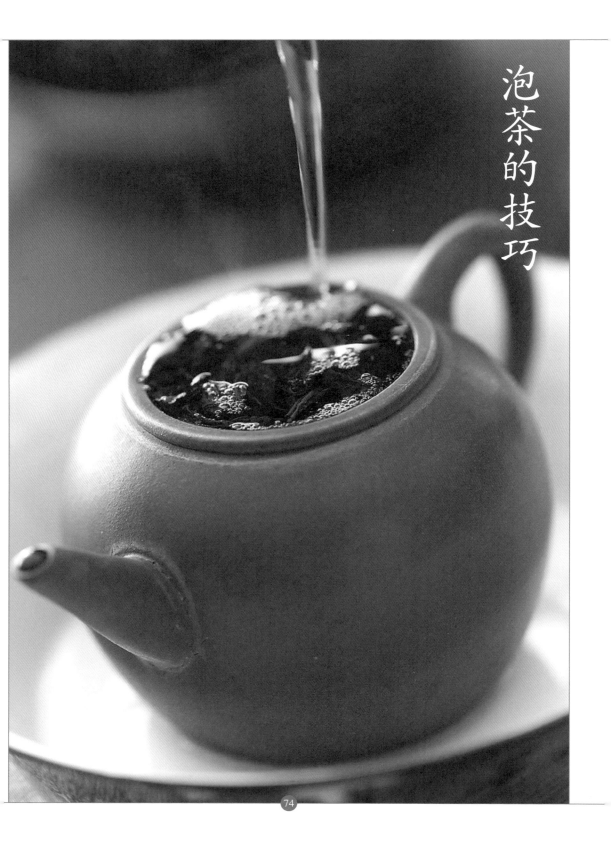

泡茶的技巧

瓷

瓷製蓋杯具有忠實呈現茶香原味的特性，不但是內行茶友用來鑑別茶質的利器，而且用蓋杯泡飲綠茶，可以欣賞嫩綠、鵝黃等茶芽的百態，同時蓋杯的蓋子可用來品賞嗅聞各種香氣，享受品茶與賞茶的雙重情趣。

蓋杯又稱蓋甌，最早出現在唐朝，當時一套蓋杯分成三部分：杯蓋、杯體和茶托，通稱「盞」，沿用至今簡稱「蓋杯」，使用時多只用杯蓋與杯體。蓋杯中又以白瓷素杯最能釋出茶湯的原汁原味，詩云：「素瓷傳靜夜，芳氣滿閒軒。」正可說明瓷製蓋杯傳導茶香的功效！

專業品茶者喜用蓋杯泡茶，原因是蓋杯最能表現出茶湯本色！沖泡好茶，茶湯香氣自然流露；品質欠佳的茶，蓋杯就會讓茶醜態盡出。這種不假掩飾的特性，使得蓋杯成為茶行老闆和茶農的試茶利器。

市面上常見的蓋杯略分成大、中、小三類，大蓋杯容量約兩百c.c.，因為杯內空間寬敞，適合沖泡綠茶類如龍井、碧螺春等；中型的蓋杯容量約一百c.c.，一般茶種都可以用中型蓋杯泡；小蓋杯容量約五c.c.，用來泡細嫩的芽葉類茶。

至於置茶量則需考量依蓋杯的大小與茶葉的形狀，一般而言，大蓋杯置茶量約兩公克左右，中、小蓋杯則以將茶葉鋪滿杯底為原則。

講究喝茶的人通常都會使用蓋杯泡茶：因為蓋杯的瓷胎可以完全激發茶的香與韻，讓茶質一覽無遺，想要試茶的人使用蓋杯效果佳。其中薄胎瓷蓋杯的發茶性更好，薄胎瓷傳熱性快；但要小心用蓋杯泡茶燙手。當然，初入門者想要學蓋杯泡法，需花一點時間練習。

若是專程泡茶招待客人，用蓋杯

泡茶是個不錯的選擇。客人們在等待茶湯之間，可以清楚地看到置茶、注水等步驟，時間一到，蓋子一打開，熱騰騰的香氣冒著，彷彿也帶來快樂的品茗情境；若是用壺泡就少了點欣賞泡茶細節的趣味。

蓋杯泡茶毫不掩飾，更見茶真滋味！眼看茶湯從手中蓋杯緩緩流出，那種成就感跟用壺泡就是不一樣！最重要的是，茶壺的材質影響茶湯滋味，例如土胎結構較鬆的壺可以修飾陳茶的酸氣，卻難見其原味。蓋杯泡得出茶的真滋味，苦澀與技窮難以遁形。練好蓋杯泡法，帶著蓋杯去買茶，連賣茶業者也難唬你！

蓋杯沖泡步驟

蓋杯泡茶步驟：溫杯—置茶—注水—浸泡—倒茶。

溫杯

注水入蓋杯中，再將蓋杯中的水轉注入小茶杯。蓋杯和茶杯使用時必須保持潔淨和相當熱度，亦可直接以沸水如同溫壺般溫杯。

置茶

將適量茶葉放入杯中。如果泡半發酵球狀外型的烏龍茶，置茶量不宜多，才可以留下發茶空間，並防茶葉太擠造成出鹼，使湯汁苦澀。泡條索類的茶葉應將粗細茶葉稍微挑揀分開，在沖泡時並適量加入碎茶末，這是所謂的「七分茶，三分末」。置茶時先要將細葉末填杯底，粗葉茶接著放在上面，如此茶味才會盡出！

沖泡

注水入蓋杯內，記得以繞圓圈的方式注水，才能讓每片葉茶通體滋

潤。注水稍微滿溢出杯面後蓋上杯蓋浸泡。仔細觀察杯中水的變化，若是稍微有被吸回杯內時，表示可以倒茶了。

輕攪

浸泡中可將杯蓋沿輕輕翻攪茶湯，使茶葉與水的接觸面更均勻，茶味釋出更徹底。

拿杯倒茶

用食、拇、中三指操作，食指居中，輕壓杯蓋，中、拇指分左右夾住杯沿中部提起，高度只在盤中排列之杯上。開始斟時，食指稍鬆，向前傾斜，此時杯蓋會自略開，迅速將茶湯倒入小茶杯內。有人將第一泡倒掉不飲，我則習慣把浮在杯面的白泡沫，用杯蓋輕輕拂去，再將蓋杯送至茶客面前，請對方打開杯蓋聞香。

蓋杯沖泡祕訣

待水溫一百度，馬上提水沖泡。注意！不要直接讓水衝擊茶葉，以避免茶湯苦澀。注水可沿杯壁而下，讓水和茶緩慢而溫柔地接觸。

這種高溫泡，有別於一般的降溫泡法，我認為用提高溫度卻減少力道的方式，更能激發出綠茶系的細緻綠豆香。

蓋杯的正確姿勢

提起蓋杯最重要的是，中、拇兩指方位及高低始終要保持平衡，避免歪斜導致熱茶溢出燙手指。尤其薄胎瓷蓋杯因傳熱性高，未經訓練而不耐熱的人都受不了。要是一不小心兩指一鬆，整個蓋杯摔下，連杯及盤都會破碎，所以動作要靈活，提杯時立刻轉注入杯中，同時濃淡要平均，每杯茶湯切忌過多。

用蓋杯，看似簡單；但在掌握手指耐熱和倒水速度上卻要多練習，才能熟能生巧。至於哪一種蓋杯比較好用？則要配合你手的大小。材質則是以白瓷薄胎杯體最能發揚茶的香氣。

蓋杯沖泡不同茶類的注意事項

武夷茶茶葉蓬鬆，用蓋杯沖泡時，得先在杯底築基：先用手壓碎條索狀的武夷茶，以增加滋味，然後再

依杯型，置入茶葉到六、七分滿，而後再注水入杯。

武夷茶的條索狀在蓋杯內必須「量足」，若放得鬆鬆垮垮，注入後必須久浸，才得茶味，但久浸無法萃取武夷茶特有岩韻，品飲者易痛失真味！

若泡球狀外型的半發酵烏龍茶，茶葉不宜多，以留下發茶空間，以防茶葉吸水膨脹後造成互相擠壓，使茶葉出鹼，形成茶湯的苦澀。

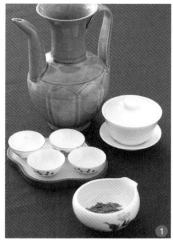

蓋杯沖泡程序

1. 瓷製蓋杯，釋茶真味。

2. 溫杯體，勿忘蓋杯。

3. 溫杯要徹底。

4. 置茶量可依個人口味。

5. 注水不宜猛烈。

6. 適度攪拌促進茶水融合。

7. 提杯，食指輕叩微傾斜。

8. 倒茶技巧須練習。

茶壺沖泡技巧

用茶壺沖泡的姿勢

待水煮開，提水沖泡。注水入壺之後，靜置觀察，等到壺嘴的水微縮回去，可以準備倒茶了。倒茶時，拇指與中指抓住壺的把手，食指輕叩壺鈕。將壺提起，壺嘴接近杯子，食指輕壓使壺傾倒，茶湯緩緩入杯。別將壺身直接靠在杯口上，這樣容易碰傷壺身或杯子。茶湯倒入杯時，小心別讓湯花四濺，弄濕客人的衣服！

叩壺鈕的動作可以多練習幾次，因爲壺內水溫高易燙手，事實上用食指叩壺鈕不是容易的事，輕重要拿捏得當，叩得太重，手指容易因爲壺蓋太燙而晃動鬆手；叩得太輕，在倒茶湯時若角度太傾斜，壺蓋一不小心就會掉下來。

用茶壺沖泡的注意事項

用茶壺泡茶，既方便也能泡得出好滋味。而壺身的形狀比例，就是在搭配所泡茶種時的重要參考：壺身看起來圓胖、壺內空間寬敞的，適合泡條索狀與捲球狀的茶，例如鐵觀音，因爲這樣的茶葉吸了水會逐漸展開，需要多一點空間；壺身看起來扁平、壺內空間較狹隘的，拿來泡片型茶如綠茶比較合適。

茶壺的清潔也是保養的關鍵。記得，若手中這一泡茶滋味泡盡，馬上將茶葉倒掉，清洗乾淨，將壺內的殘水瀝乾，接著將壺蓋打開，利用自然的空氣對流將茶壺風乾，等到下一次想泡茶時就有乾淨、沒有雜味的茶壺可用。要不然壺中殘留茶葉放置時間一久，加上天氣若是比較炎熱，很容易發黴變味，更糟糕的是茶壺的內壁會將黴味吸入，很難消除。所以應該特別注意！

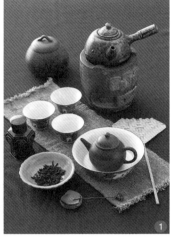

茶壺沖泡程序

1. 工夫茶器組。
2. 溫壺，由外而內。
3. 溫杯，水要注滿。
4. 餘水倒入渣方。
5. 置茶，鋪底適宜。
6. 注水，溫柔相待。
7. 出水，快慢相異。
8. 倒茶，濃淡均分。

賞茶篇

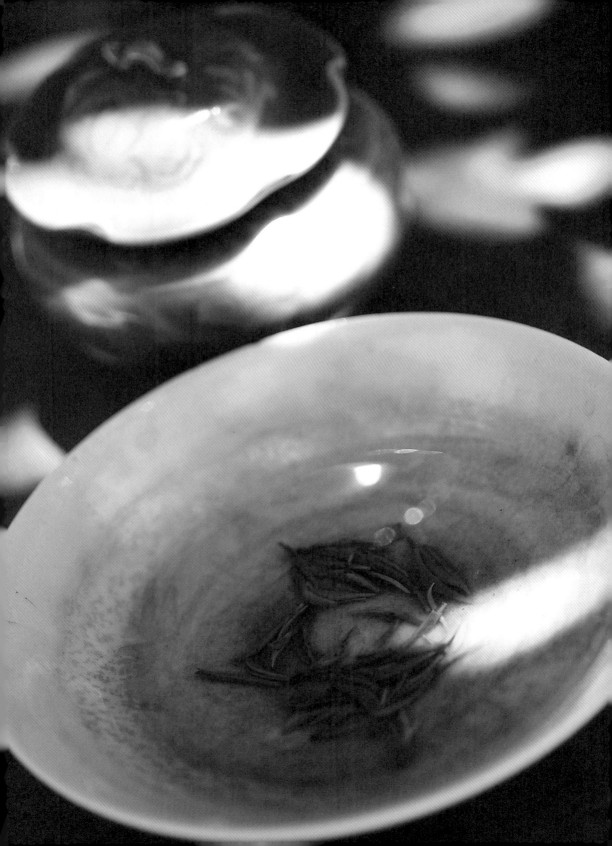

中國茶區與台灣茶區

想

要聰明喝茶，第一步是認識茶產地。

茶的原產地在中國，時至今日，中國雲南省還存活著一千八百歲的古老野生茶樹，這也證實唐朝茶神陸羽所說：茶是「南方的嘉木」。

每一種茶帶給舌頭的感受大不同，這和茶葉生長的地理環境有絕大關係。認識中國茶，從茶區分類開始。

中國茶區

現在在中國茶區，以長江做為茶區分野區隔，主要茶產量都集中在長江以南區域。以下分別就江北、江南、西南、華南等四個茶區逐一介紹。

江北茶區

江北茶區指的是安徽省北部、江蘇省北部、河南省、陝西省南部、湖北省北部、山東省、甘肅省，這茶為主，其中以綠茶為主力產品，其中較有名的如湖南省的君山銀針、浙江省的西湖龍井、江蘇省的碧螺春、安徽省的黃山毛峰，以及台灣超有名的祁門紅茶和產於閩北的武夷岩茶，其中更有聞名於世的大紅袍，是品茗者追尋的夢幻逸品。

個茶區的土壤以黃土為主，平均溫度是十五度，白天與晚上的溫差大，主要的茶葉種類有安徽省的六安瓜片、霍山黃芽，以及河南省的信陽毛尖。

江南茶區

江南茶區指的是浙江省、安徽省南部、江蘇省南部、湖南省、江西省、湖北省南部、福建省北部，靠近長江一帶的海拔多在一千公尺以上，到了江西的廬山、安徽的黃山、浙江的天目山、福建的武夷山則是屬於多變化的山丘地形，平均的地區，這裡就是茶樹的發源地，

西南茶區

西南茶區指的是在雲南省中北部、四川省、貴州省，這裡是屬於高原的紅土，氣溫溫差大，偏向亞熱帶氣候中溫度較高、降水量豐富

溫度在十五度以上，屬於亞熱帶的氣候。

江北茶區以生產綠茶、黃茶與紅茶為主，其間以綠茶為主力產品，

尤其在雲南地區仍有如活化石般的千年野生大茶樹，這裡也是普洱茶的原鄉，當然，除了黑茶以外，部分綠茶像是四川的蒙頂黃芽、甘露，或是貴州省的都勻毛尖受到市場青睞，有固定的消費群。

華南茶區

華南茶區指的是福建南部、廣東省、廣西壯族自治區、雲南省南部和海南島。這裡的平均溫度在二十度以上，雨量多，適合種茶，所栽培的茶種多樣化：有青茶、白茶與花茶。

華南茶區較有名的茶有福建安溪鐵觀音、白毫銀針、茉莉花茶，廣東省的鳳凰單欉與英德紅茶，廣西壯族自治區的六堡茶，雲南省南部的滇紅及滇綠，還有近年來活躍市場的普洱茶。

◆中國四大茶區

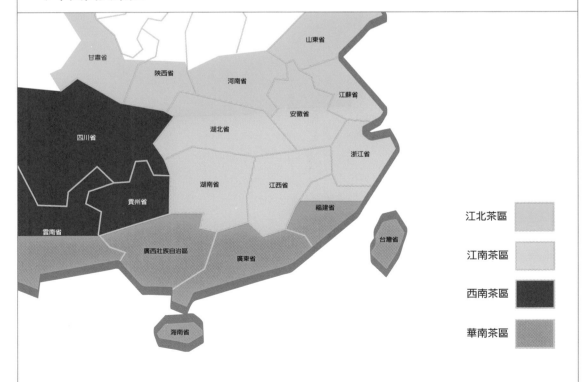

江北茶區

江南茶區

西南茶區

華南茶區

◆台灣茶產區分布圖

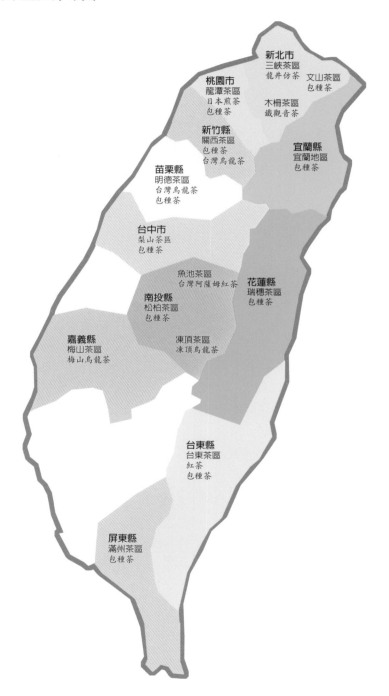

新北市
三峽茶區
龍井仿茶

文山茶區
包種茶

木柵茶區
鐵觀音茶

桃園市
龍潭茶區
日本煎茶
包種茶

新竹縣
關西茶區
包種茶
台灣烏龍茶

宜蘭縣
宜蘭地區
包種茶

苗栗縣
明德茶區
台灣烏龍茶
包種茶

台中市
梨山茶區
包種茶

魚池茶區
台灣阿薩姆紅茶

花蓮縣
瑞穗茶區
包種茶

南投縣
松柏茶區
包種茶

嘉義縣
梅山茶區
梅山烏龍茶

凍頂茶區
凍頂烏龍茶

台東縣
台東茶區
紅茶
包種茶

屏東縣
滿州茶區
包種茶

台灣茶區

掌握中國茶區與台灣茶區的分野與特色，對於第一次接觸茶的人可能還只是看到茶的輪廓，聞不到茶的香味，且讓我帶你深入茶香之旅，進入茶葉的芬芳，找到每一種茶的身分與由來，真正進入品飲中國茶的無垠世界！

由地圖走遍中國茶的產地，再回頭看看台灣的茶區吧！台灣茶區具有特色的茶葉名及產地，經過百年的孕育與發展，台灣茶饒富變化與多元口感。

縣市別	特色茶名稱	產地
台北市	木柵鐵觀音	木柵區
	南港包種茶	南港區
新北市	文山包種茶	坪林、石碇、新店、汐止、深坑
	石門鐵觀音	石門區
	海山龍井茶、海山包種茶	三峽區
	龍壽茶	林口區
桃園市	龍泉茶	龍潭區
	武嶺茶	大溪區
	壽山茶	龜山區
	梅台茶	復興區
新竹縣	六福茶	關西鎮
	長安茶	湖口鄉
	東方美人茶（白毫烏龍）	峨眉鄉
	福壽茶（白毫烏龍）	北埔鄉
苗栗縣	明德茶（老田寮茶）	頭屋鄉
南投縣	凍頂茶、貴妃茶	鹿谷鄉
	松柏長青茶（埔中茶）	名間鄉
	竹山烏龍茶、竹山金萱	竹山鎮
	青山茶	南投市
	日月紅茶	魚池鄉
嘉義縣	梅山烏龍茶	梅山鄉
	阿里山珠露茶	竹崎鄉
	阿里山烏龍茶	番路鄉
高雄縣	六龜茶	六龜鄉
屏東縣	港口茶	滿州鄉
宜蘭縣	素馨茶	冬山鄉
	五峰茶	礁溪鄉
	玉蘭茶	大同鄉
	三星茗茶	三星鄉
花蓮縣	天鶴茶、鶴岡紅茶	瑞穗鄉
台東縣	福鹿茶	鹿野鄉
	太峰高山茶	太麻里

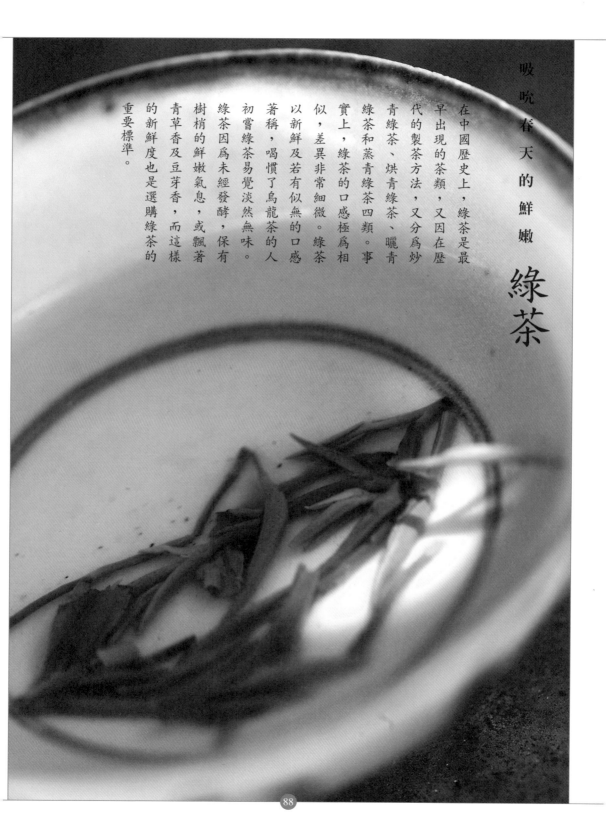

綠茶

在中國歷史上，綠茶是最早出現的茶類，又因在歷代的製茶方法，又分爲炒青綠茶、烘青綠茶、曬青綠茶和蒸青綠茶四類。事實上，綠茶的口感極爲相似，差異非常細微。綠茶以新鮮及若有似無的口感著稱，喝慣了烏龍茶的人初嘗綠茶易覺淡然無味。綠茶因爲未經發酵，保有樹梢的鮮嫩氣息，或飄著青草香及豆芽香，而這樣的新鮮度也是選購綠茶的重要標準。

西湖龍井

西湖龍井在台灣具有極高知名度，但真正喝過好龍井的人並不多。龍井茶名氣大、仿冒也多，即使到大陸觀光買到的「獅峰龍井」真品也不多。這情形就像日本觀光客到台灣買烏龍茶，只在觀光區購買，無法買到真正物超所值的茶。

西湖龍井是一種產在西湖地區的扁型炒青綠茶，用細嫩的一芽二葉為原料，乾葉色澤翠綠，扁平光滑，泡開之後茶湯碧綠明亮，獨具清香，滋味甘醇。西湖龍井在不同產製地區出現不同名號，如獅（獅峰）、龍（龍井）、雲（五雲山）、虎（虎跑）、梅（梅家塢）等。其中以獅峰龍井最負盛名，市面上所看到的龍井常冠上「獅峰」兩字來吸引消費者。

事實上，在中國內銷的西湖龍井中，分為：獅峰特級、梅塢特級、龍井特級、獅峰上級、梅塢上級、龍井上級以及龍井一到六級共十二級。外銷的龍井則有八個級別。

在選購頂級龍井時，價格成為判斷的指標之一；在中國的大城市，有無販售西湖龍井，是一個茶行高不高檔的指標。一市斤（五百克）相當於台幣一萬兩千元，如此高價仍擋不住消費者的購買慾。

沖泡龍井茶，很多人誤以為要用較低的水溫（八、九十度），才會讓龍井茶的香味與滋味表現較佳。

事實上，我的經驗是：需用一百度的水才能充分表現出龍井的香氣與滋味。要注意沖泡時，先將滾燙的沸水沿杯壁沖下，讓水緩緩入杯以降低溫度，不直接沖擊茶葉，以免破壞龍井茶嬌嫩的身軀。

評比說明：

以香氣、口感、強度、回甘為四項指標，另以每一 🍃 為一分，五 🍃 為滿分。

茶葉提供：

嶢陽茶行、茶人雅興研究室

產地：浙江

香氣：🍃🍃

口感：🍃🍃🍃

強度：🍃🍃🍃

回甘：🍃🍃🍃

顧渚紫筍茶

　　紫筍茶因產於茶聖陸羽的故鄉湖州而聞名，曾經做為送給皇帝品飲的貢茶，直到明朝洪武年廢貢茶制度，一般平民百姓才有機會一親芳澤。

　　紫筍茶採摘一芽二葉，其極品茶芽形狀相抱似筍故名。茶湯入口便覺一陣青草氣，像是走過剛除過的草皮，湯汁口感淡雅，沒有什麼後韻與回甘，品飲時可得用心，否則這聞名古今的茶香，一溜煙就離開了杯面，要是你的味蕾不夠靈敏，這樣的清澈綠茶入喉，可能不會帶來太多的感動。

　　紫筍茶在分級上有紫筍、旗芽、雀舌三級，一般在台灣市場不常見，對於有意到湖州朝聖陸羽的人，是一項不可錯過的特產。

產地：浙江

香氣：🍃🍃🍃

口感：🍃🍃🍃

強度：🍃🍃

回甘：🍃🍃

安吉白片

安吉白片又稱「銀坑白片」，產於浙江天目山。只要提起「天目」兩字，日本人就蕭然起敬，因為「天目碗」是日本茶道中最重要的茶器，是日本僧人在中國宋代時攜回日本，至今仍是茶器至尊，更躍居成日本國寶。其實，天目碗產自福建北部的建陽窯，只是在歷史的偶然裡，日本僧人在浙江的天目山附近發現此碗，因此以山為名，並命名為「天目碗」。

天目山不產天目碗，卻生產安吉白片。這是一種半烘炒綠茶，陸羽的《茶經》中就提過她的大名。好山有好茶，天目山在歷史錯置下因一只天目碗而出名：反倒是天目山所產的安吉白片未因此沾光，而落得只被歸類到一款綠茶名稱而已！

安吉白片喝起來鮮綠爽口，撲鼻而來清甜的綠豆香，入口也喝得到這樣的味道，等級高的安吉白片入口之後靜待一會兒，喉頭深處不斷生津！

產地：浙江

香氣：🍃🍃🍃

口感：🍃🍃🍃🍃

強度：🍃🍃🍃

回甘：🍃🍃

開化龍頂

開化龍頂亦稱「龍頂茶」，產於浙江開化大龍山。她擁有一身的歷史光環：明朝崇禎年間曾被列為貢茶，清朝時一度消失在歷史的舞台，直到一九五〇年才又恢復生產上市。

貢茶做為御用，是歷史的光環，也成為文化資產的累積。當我品飲綠茶時，常想像著喝下這樣的一口綠茶，就是享有當年和皇帝相同的享受？喝一口開化龍頂，你會發現雖然她和西湖龍井一樣屬於注重清雅新鮮口味的綠茶，但開化龍頂的香氣較為深沉，帶著一股成熟的水蜜桃香，湯汁和其他綠茶一樣淡雅，最特別的是茶湯滑過舌面後會留下令人印象深刻的甜味，回韻較短淺。

產　地：浙江

香　氣：🍃🍃

口　感：🍃🍃🍃

強　度：🍃🍃

回　甘：🍃🍃

碧螺春

碧螺春產於江蘇吳縣東山，清朝時就非常有名，因香氣馥郁，被稱爲「嚇煞人香」。因曾被選供康熙皇帝御用而改稱「碧螺春」。沿用至今。中國的茗茶只要涉及到進貢或給皇帝御用，讓人感受到尊貴極品的氣息，以及滿足人們高人一等的想望，有時甚至是一種品質保證，身價自然扶搖直上。

碧螺春乾葉外型呈現螺形，具有「一嫩三鮮」的特色：色鮮、香鮮、味鮮。我曾喝過東山碧螺春，茶湯帶有水蜜桃般的淡香，入口後鮮爽，若有似無的湯色和滋味卻能化爲湧泉般細膩的韻味，真教人不敢相信這是口味清淡的綠茶！

碧螺春茶園以江蘇太湖周遭的茶園最爲有名，這裡的茶樹邊栽種著杏樹或桃樹，每當果實成熟時，也

正是採茶時節，當果香加上茶香，綻放出沁人心脾的滋味，難怪古人要叫她「嚇煞人香」！

產地：江蘇

香氣：🍃🍃🍃🍃

口感：🍃🍃🍃

強度：🍃🍃🍃

回甘：🍃🍃🍃🍃🍃

黃山毛峰

黃山是聞名於世的風景區，這裡所產的茶，早在清朝就已成為中國東北地區喫茶人的最愛。「黃山毛峰」之名，源自清光緒年間，安徽「謝裕泰」茶莊所創，該茶莊專採肥嫩芽尖，精炒細焙，並以黃山地區命名，而將這特色茶運銷東北，博得好評。

黃山毛峰分成特級、一至三級等四種，其中，特級的黃山毛峰又分上、中、下三等。茶葉泡開後，可以觀察葉底，從中可以分辨出黃山毛峰的等級優劣。

黃山毛峰的湯色如象牙色，茶湯的清香可持續一段時間，湯色清澈，滋味鮮爽，帶來柔情萬種少女般純真的口感，喜歡追逐夢幻口味的品飲者值得一試。新鮮喝之外，陳年毛峰亦現醇貴味。

產地：安徽

香　氣：

口　感：

強　度：

回　甘：

六安瓜片

六安瓜片是種片形的烘青綠茶。

有趣的是，在台灣市售的六安瓜片常以老茶的面貌出現，即所謂的「老六安」。二十年前，我初品這款以竹葉包裹再加上竹簍盛裝的茶葉，茶湯一入口初覺無味，接著從舌面傳來一陣仙草茶般的清新香味，湯汁非常濃稠，幾分鐘之後從喉頭不斷生津與回甘，令人驚豔！這種六安茶在港澳地區亦有販賣。

所謂「老六安」是經過陳放的綠茶，喝起來有如普洱青餅，湯汁紅潤，晶瑩剔透，是一種陳年的風韻，卻帶著鮮綠的底蘊，令茶迷愛不釋口。其中以清朝時江蘇的「孫義順」茶莊所出品的六安瓜片號稱有六十高齡。只喝得到新鮮六安瓜片的人很難想像綠茶經過六十年陳放的滋味！

六安瓜片依照採摘季節分成三個品級：穀雨（陽曆四月二十日或二十一日）之前採製者稱為「提片」，品質最好；穀雨後採製的稱為「瓜片」；接著進入梅雨季後採製的叫做「梅片」，品質較差。

六安瓜片乾葉呈瓜仔形單片狀，沖泡後葉片自然伸展，可以看到葉片尾端微微翹起，色澤寶綠，全為芽葉，不見茶梗。當我同時沖泡新鮮的六安瓜片與六十歲的老六安，前者清香，後者醇厚。六十年的歲月磨平了綠茶香氣的趾高氣昂，換來一身沉穩的內斂。

產地：安徽

香氣：🍃🍃

口感：🍃🍃🍃

強度：🍃🍃🍃🍃

回甘：🍃🍃🍃

恩施玉露

第一次喝玉露茶，聞到有如剛煮開的綠豆湯獨具的清香，彷彿初春剛冒出的一株鮮綠新芽，令人感受到新生的躍動，真如其名般像是晨露的恩賜。

恩施玉露亦稱「玉綠」或「玉露茶」，產於湖北恩施五峰山的針形蒸青綠茶，由於這種茶的製造方法與現今流行於日本煎茶道所用的蒸青綠茶口味相仿，因此深獲日本茶友喜愛。由於製造方式採用蒸青，所保留的葉綠素含量最高，被醫界認為是抗老化的最佳利器。

產地：湖北

香氣：🍃🍃🍃

口感：🍃🍃

強度：🍃🍃🍃

回甘：🍃🍃

安化松針

安化是湖南的古茶區，早在宋代以前就有產茶的紀錄，直到清代，安化所產的綠茶獨樹一格，受到當時中國採購茶葉的洋商所重視，安化茶葉的字號被列為品質保證。

現今，市場上所流通的安化松針，是採摘一芽一葉所製成，最大的特色是乾葉看起來像松針般的細直，沖泡時可見松針的白毫顯露，茶湯顏色翠綠，在嫩香優雅中，我聞到的不只是茶的香氣，還有她一身瑰麗的文化光環。淡雅的茶湯極好入口，細嫩的綠豆香味中隱藏著苦茶香，回甘與後韻幾乎察覺不到，虛無縹緲。

產地：湖南

香氣：🍃🍃🍃

口感：🍃🍃

強度：🍃🍃🍃

回甘：🍃

信陽毛尖

　　信陽毛尖產於河南信陽山，外觀像細嫩的松針，屬烘青綠茶，又叫「豫毛峰」。信陽也是古老的茶區，在唐代陸羽茶經中，是所謂的淮南茶區，直到清代信陽毛尖更成為上貢佳茗。

　　製作時採摘細嫩的一芽一二葉，經攤青、生鍋、熟鍋、初烘、攤晾、複烘而成，分十二個等級。採摘時間為品質的關鍵，穀雨前的叫做「雪芽」，穀雨後採的稱「翠峰」，再後的稱「翠綠」，從這種以採摘時間區分等級的機制中，充分展現出茶葉品質與自然氣候的互動關係。

　　鮮綠的茶湯中伴隨果實的甜蜜，飄逸在空氣中那股曼妙的嬉春曲調，和著松針松風的清涼，鋪陳出品飲的序曲。喝一口信陽毛尖，口

　　感靈敏的人應該嘗得出那獨特的麵茶香，湯汁淡雅，沒有什麼後韻與回甘。

產地：河南

香氣： 🍃🍃

口感： 🍃🍃

強度： 🍃🍃

回甘： 🍃🍃

峨嵋毛峰

峨嵋毛峰產於四川雅安，是條型的烘青綠茶，春分至清明前採摘一芽一葉製成，條索細緊勻直，芽毫顯露，茶湯看起來微黃明綠，滋味鮮爽甘醇，飲來令人心曠神怡。

有位初訪四川的朋友，贈我的名產就是峨嵋毛峰。細緻的竹子編織包著瓷製茶罐，包裝精緻，空罐子可以重複使用，頗有環保概念。

峨嵋毛峰在四川茶葉進出口公司的運作下，市場上容易購得，想要嘗試中國綠茶，不妨由此入手。

產地：四川

香氣：🍃🍃🍃

口感：🍃🍃🍃

強度：🍃🍃🍃

回甘：🍃🍃

婺源綠茶

產於江西婺源的炒青綠茶，在唐代的陸羽所寫的《茶經》中就已經提到：「歙州（茶）生婺源山谷。」一向有「顏色碧而天然，口味香而濃郁，水色清而潤厚」號稱三絕。到了清朝，出現所謂「婺源四大名家」的溪頭梨園茶、硯山桂花樹底茶、大畈靈山茶、濟溪上坦圓茶。又因四大名家茶都集中到安徽的屯溪（今屬黃山市）加工販售，所以婺源綠茶曾被稱爲「屯綠」。

婺綠分成七級：特級、一到五級與級外。採摘標準隨級別高低有所分別，婺綠曾銷到北非與摩洛哥，近年來江西婺源舉辦中國茶文化的研討，廣邀各地愛茶人士，並藉此推廣茶葉。

品飲婺綠可見茶湯的碧綠如清潭，入口只覺茶湯輕盈，滋味鮮活曼妙。

產地：江西

香氣：🍃🍃🍃

口感：🍃🍃🍃

強度：🍃🍃

回甘：🍃🍃🍃

雲南綠茶（滇綠）

雲南綠茶亦稱「滇綠」。提到雲南的茶葉，一般人都認為是普洱茶當家。事實上，雲南省所產的綠茶獨具風味，她是生產在思茅或西雙版納地區製作的條型烘青綠茶，這是一種栽培型的雲南大葉種，所採摘的一芽二葉或一芽三葉的茶青經過殺青、揉捻、乾燥製成毛茶，再經篩分、揀剔、勻堆、複火、清風、成品包裝。毛茶分六等，成品茶分三級。

這些茶葉過去都經由內銷管道散布在中國各省，近年以雲南綠茶的身分上市。由於雲南綠茶的條索肥碩、白毫顯露，香氣特別明顯，雲南茶區地處植被森林，茶樹直取土壤菁華，韻味深厚。與江南的綠茶比較起來，江南綠茶韻味秀氣、細膩深遠，而雲南綠茶底韻厚實，具

有高原般的霸氣，茶湯中蘊含高原陽光的滋潤。

產　地：雲南

香　氣：🍃🍃🍃

口　感：🍃🍃🍃

強　度：🍃🍃🍃

回　甘：🍃🍃🍃

滇青

無論是散裝或是茶餅的滇青，茶湯聞起來帶有輕微的煙燻味，這與一般聞起來有綠豆清香的綠茶大異其趣：滇青入口後，以原始的甜味衝擊著喉嚨，少了一般綠茶入喉的淡淡清韻，我曾經以為中國古琴只聽風清雲淡，卻在山高水長的琴韻中聽到擁抱山川的力量，滇青的後勁強度就是如此。

滇青是一種條型的曬青綠茶。由於製茶工序中採取天然的日光乾燥，增加了茶葉的香味與韻味。一般滇青採摘了一芽二三葉或一芽三四葉的雲南大葉種鮮葉，從葉面看起來，滇青的茶葉較長，有的甚至到六至十公分。毛茶按照茶質的粗細品質分成十等級。滇青通常都做為緊壓茶和雲南普洱茶的原料。

滇青在成茶時被歸類為六大茶類

中的綠茶，但只要經過陳放，定義上是陳年的綠茶，已缺乏綠茶「新鮮」的條件；卻又因為雲南綠茶的茶質深厚，再經後發酵的變化，產生陳年綠茶的風味。台灣消費者買到的陳年普洱青餅，原料其實就是陳年的綠茶。

產地：雲南

香氣：🍃🍃🍃

口感：🍃🍃🍃

強度：🍃🍃🍃🍃

回甘：🍃🍃🍃🍃

都勻毛尖

貴州的茅台酒聞名中外，但當地出產的「都勻毛尖」茶，早在十八世紀就威名遠播，稱霸南洋。都勻毛尖是種卷曲形炒青綠茶，因為外型卷曲的特性，一度又被稱為「魚鉤茶」。

沖泡時仔細端看茶湯，會發現表面浮著細細的透明絨毛，這是因為採用的嫩芽極為纖細，好似四月的油桐花白般繽紛撩人，每次喝都會喚醒我記憶深處對久違的高原的嚮往。茶湯的滋味非常新鮮爽口，漂在水中的纖細白毫帶來茶樹枝頭翠嫩的氣息，用心體會，不難發現那淡淡的桂花蜜香，回甘淺淺的，後韻也是。

產地：貴州

香氣：🍃🍃

口感：🍃🍃

強度：🍃🍃

回甘：🍃

紫陽茶

紫陽茶是安康與漢中兩地所產的條型曬青綠茶。一九九五年我在陝西法門寺初飲紫陽茶，就被帶有海洋風情的土壤滋味所迷惑：為何在內陸的高原所長出的茶，竟有一股海洋的呼喚？沁人的鹹味由喉嚨勾勒出這巴蜀古茶的風華，是茶見證了風起雲湧的三國時代。事實上，由於種植茶樹的土壤含有「硒」元素，被茶樹充分吸收，泡出的湯汁才有那般獨特的滋味。

《華陽國志》一書中提到，陝西安康的茶都曾做為貢品。紫陽茶製作的工序中完全以日曬乾燥，毛茶分成六級十二等，三級以上的茶葉，湯色黃綠，滋味微鹹。我託北京友人尋購此茶，只在商品交易會中遇見，一般通路反而少見，是饒富個性的茶中極品。

産地：陝西
香氣：🍃🍃🍃🍃
口感：🍃🍃🍃
強度：🍃🍃🍃
回甘：🍃🍃🍃

漓江銀針

品飲漓江銀針，沒有特別上揚的香味，卻有煙霧朦朧的美，茶湯滋味微酸，有成熟瓜果香彌漫在翠綠色的茶湯裡，恰似甲天下的桂林山水，潑墨般的景致讓遊人身處在如夢似幻的情境裡。

漓江銀針採收嫩芽，經烘乾足火製成，並沒有分級制度。我想這是當地十分自豪的茶產品，就像桂林的山水獨步世界的自豪一般，漓江銀針是遊客賞山林外，心中另一幅山水畫！

產地：廣西

香氣：🍃🍃

口感：🍃🍃🍃

強度：🍃🍃🍃

回甘：🍃🍃🍃

追憶似水年華 白茶

白茶葉型秀氣，帶著粉嫩可人的綠色，開水一沖，她就在水中手舞足蹈起來，像是芭蕾舞伶般不斷旋轉，難怪每每擄獲茶人心，在日本還贏得「幸福滋味」的美名。

擁有曼妙身段的白茶身價卻不菲，在台灣市場也取得不易，有興趣的消費者可請信譽良好的茶商代為訂購。

白毫銀針

還沒有喝，就已經被她古典美人畫眉般的致命吸引力給迷住了！

她在水中站立著，曼妙姿態載浮載沉，因為芽葉遍披白色絨毛，看起來像一支尖細的銀針。

白毫銀針在製作過程中沒有揉捻，所以沖泡時茶湯的滋味非常清淡。對於慣飲烏龍茶的人來說，白毫銀針似乎淡然無味；事實上，白毫銀針卻是用她的秀麗丰姿吸引品飲者的注目。茶湯後韻帶有柑橘蜂蜜香，令人回味再三。

由於白毫銀針售價高，向來被視為是高檔茶種，歐洲的貴族喝紅茶時，也喜歡加入一些白毫銀針來增添品飲的趣味與高貴感。

產地：福建

香氣：🌿🌿🌿

口感：🌿🌿🌿

強度：🌿

回甘：🌿

白牡丹

白牡丹的產地在福建建陽、政和、福鼎等地。「白牡丹」的名字指她在沖泡後像朵綻開的牡丹花。

細嫩的芽葉被串連在一起,接著束緊,使乾葉看起來含苞待放。

一場以花朵嫵媚的容顏和品茗者的幽會,這是茶人與茶葉的邂逅,更是賞白茶重視覺的重要指標。

喝一口白牡丹,香氣淡薄優雅,飄著還在枝頭上的新鮮水蜜桃香,茶湯口感甜而不膩,令人難忘。

產地:福建
香氣:🍃🍃
口感:🍃🍃
強度:🍃🍃
回甘:🍃🍃

壽眉

乾茶的外型看起來正如其名,像是眉毛一般由粗到細,又叫「貢眉」,產於以「天目碗」聞名的福建建陽地區。建陽窯的天目碗受東洋日本人崇敬,當地生產的壽眉茶卻沒有得到相對的關注,但是她自己卻爭氣,用嬌嫩的滋味,吸引初相逢的人們。

壽眉茶湯喝起來有果香,類似東方美人的口味,湯色卻較東方美人淡,有淡雅的梅子味,極適合夏日午後品飲,頗具消暑之效。

產地:福建
香氣:🍃🍃
口感:🍃🍃🍃
強度:🍃🍃
回甘:🍃

皇室最後餘暉 黃茶

黃茶是中國的名茶，黃茶的產
地多是靈山秀水之處，加上製
茶工序中將茶覆蓋使其輕發
酵，使茶香氣鮮嫩，湯汁較白
茶更為厚實，口感也更豐富有
味。黃茶在兩岸三地的知名度
大不同：中國將黃茶尊為品飲
逸品，港台則因消費口味仍停
留在講求烏龍茶的清香滋味，
對黃茶感覺度不高，較為陌
生。

君山銀針

杯面彷彿漂著洞庭湖雨後的輕煙，冉冉而起……。扣人心弦的茶湯入口，有若夏日湖邊的微風拂過，為溽暑裡帶來舒爽的氣息。

君山銀針產於山明水秀的洞庭湖君山島，採芽葉製成針形黃芽茶。

目前銀針類茶都以茶葉的嫩芽為原料，平均每千克有四十五萬個芽頭，芽頭滿是白毫，顏色金黃鮮亮，有「金鑲玉」之美稱，教人不想喝一口也難。

品飲君山銀針最大的驚喜是，當開水注入，白色芽葉受到熱水激沖，清飄的葉片隨著水流載浮載沉，時而緩緩下降，時而又見芽頭從杯底升至水面，這幅茶葉在茶湯中波動往來的奇景，令人百看不厭。這裡要提醒初次品飲君山銀針朋友，在欣賞芽葉的曼妙舞姿的同時，別忘了細品她如龍眼蜜稀釋後的甜美滋味！

產地：湖南

香氣：🍃🍃

口感：🍃🍃🍃

強度：🍃🍃

回甘：🍃

霍山黃芽

產於安徽霍山大別山的直條型黃芽茶，悠久歷史可上溯至西漢。《史記》記載：「壽春之山，以黃芽焉。」唐朝李肇《國史補》寫道：「壽州有霍山黃芽。」在歷史的偶然中，霍山黃芽消失了蹤影，直到一九七一年才重回茶葉舞台。

由於悶黃的工序讓嫩芽產生了彷若秋日陽光下的栗子香。我品茶耳際傳來了新世紀音樂鋼琴家喬治溫斯頓的秋曲，這裡沒有韋瓦第四季秋曲的惆悵，只有夏日沒有帶走的餘暇快樂，我對煮茶栗子香催促促成熟而高貴多了一份盼望。

產地：安徽

香氣：🍃🍃

口感：🍃🍃🍃

強度：🍃

回甘：🍃🍃

蒙頂黃芽

產於四川蒙山區域的扁直型黃芽茶，採摘顏色黃綠而肥壯的單芽，經攤晾、殺青、悶黃、整形、烘焙製成。蒙頂黃芽是歷史悠久的名茶。北宋范鎮《東齋記事》記載：「蜀之產茶凡八處……然蒙頂為最佳也。」時至今日，蒙頂黃芽仍是物以稀為貴。

蒙頂黃芽讓我平心靜氣地看到歷史的更迭。沒有戰雲密布的煙硝，只剩浪濤盡後留有的平和。

茶湯飄著炭烤過的白果香，摻雜著堅果味，茶湯初入口並沒有強烈的個性，韻味也是輕描淡寫，是滑過舌面的驚鴻一瞥，她的滋味不像在茶史上那般的令人玩味。

產地：四川

香氣：🍃🍃

口感：🍃🍃

強度：🍃🍃

回甘：🍃

東方的黃金之水 青茶

青茶在中國六大茶類中，最為台灣消費者所熟悉。台灣特產為烏龍茶、高山茶、包種茶、木柵鐵觀音以及東方美人，都屬於青茶的系統。同樣地在中國大陸的沿海省分，青茶具有無可取代的主流地位，如安溪鐵觀音、武夷茶都是箇中佼佼者，其中「大紅袍」又被譽為茶王，其稀有與珍貴如同「侯馬內—康地」（Romanée-Conti）在法國葡萄酒中的地位，可說是中國的黃金之水。

文山包種茶

包種茶香給人的第一印象：就是不帶脂粉味的優雅清香，生於深山幽谷，自然流瀉著花香味，湯色清澄，映照出文山包種茶的一身絕代風華。

包種茶，已經成為新北市坪林區的特產，屬於條索型的輕發酵茶。所謂的「文山茶區」包括新店、汐止、深坑、南港茶區，這裡的環境平均在海拔四百公尺。

為何叫做「包種」茶？是因為過去茶商習慣將茶葉用長方形的紙包裝後成包出售，所以叫「包」種。日據時期，包種茶指的是加入花的花茶，叫做「包種花茶」或「包香茶」。如今，包種茶已經洗盡鉛華，只剩下素顏面貌的純包種茶。

包種茶，對於喜歡清雅香氣的人是上選。她屬於輕發酵茶，具有香

氣上揚的特色。有人誤以為這種輕發酵茶要用低溫泡才能保住香氣，事實上，沒有一百度的沸水，無法讓包種茶釋出真味！

文山包種茶區中的坪林區，目前仍然產製優質包種茶，並擁有一定的忠實愛茶者。包種茶的清香，常帶給初入門者好印象；但要注意：輕發酵包種茶，易促進腸胃消化和蠕動，不宜空腹品飲。

今日包種茶產銷集中在新北市坪林區林立的老字號茶商，如果想買優質的包種茶，我認為坪林的祥泰、茗芳茶行、清境茶園、深坑儒昌茶行與坪林茶葉博物館提供的茶樣，以及假日坪林區農會在台北光華商場旁希望廣場的攤位等，都值得一試。

產地：台灣
香氣：
口感：
強度：
回甘：

木柵鐵觀音

第一次品嘗「正欉」鐵觀音，初聞熟果香撲鼻而來，眼見密黃湯色，茶湯入喉，滑而不膩，帶著些許焦糖炭香，正不經意擠弄著味蕾，使我感到舌背酥麻，不稍一會兒，鐵觀音獨特的韻味便由牙縫泉湧而出。

我正用心品味著茶韻帶來絕妙經驗之際，忽然身體發散微汗，一身溽暑熱氣散盡，頓時領會古人所謂「兩腋生風」的妙境。

鐵觀音茶最大特色：是具有一種明顯的韻味，稱「鐵觀音韻」或「觀音韻」或「官韻」。她獨具成熟水果的香味，是其他茶葉所無，令人難以忘懷。茶香與茶韻帶來品茶的雙重樂趣。

適當掌握發酵程度，才能產生「官韻」。茶香與茶韻的產生來自看出來！

茶葉的發酵過程。茶湯水色、滋味及香氣的變化也來自茶葉發酵作用。

鐵觀音外型看起來條索緊結卷曲，這是因為經過多次揉捻。好的鐵觀音茶葉呈深鐵色，葉面上皺皺的像是青蛙皮；是否有一層薄薄的白霜，也是判定茶葉好壞的要點。

由於木柵鐵觀音茶條索緊結卷曲，有濃郁的炭焙香，加上慢火焙出來的特質，因此沖泡時必須提供足夠的空間，以便茶葉得以充分伸展，如此才能將鐵觀音的韻味盡情釋放。

品嘗鐵觀音茶，湯色以琥珀色為佳，由於發酵程度比凍頂茶高。茶湯要澄清不混濁，明亮不灰暗，這表示茶葉製作佳，從茶湯顏色可看出來！

什麼是「正欉」？

用「鐵觀音」茶樹種製作的鐵觀音茶稱為「正欉」。事實上，正欉鐵觀音茶樹所採摘的茶葉量有限，茶農也會用其他茶樹種的茶葉來製作鐵觀音茶，標榜多次揉捻將茶製成球狀，並經由烘焙而成，在市場上為了推廣也會稱之為「正欉」。

鐵觀音的香氣有蘭花香、熟果香及乳香等，而香氣的形容會根據個人經驗不同，但唯一相同的是當季的新茶，會具有中焙火味的「熟沉香」。

台灣木柵鐵觀音的茶種跟福建安溪鐵觀音有親戚關係。日據時代，木柵茶農張迺妙、張迺乾兩人從福建安溪引進十二欉鐵觀音茶苗，帶回木柵種植。經由張迺妙妙栽培成功，由他製成的鐵觀音還在日據時代的比賽中獲獎。現在木柵貓空設有張迺妙紀念館，記錄這段製茶的奇蹟。一九八〇年代，貓空茶園開關為台灣第一個觀光茶園，成為台北市郊特殊的飲茶休閒文化。

想買鐵觀音，木柵是集中地，在選購時應注意價格的合理性，木柵杏花村出品正欉鐵觀音值得品嘗。

產　地：台灣

香　氣：🍃🍃🍃

口　感：🍃🍃🍃

強　度：🍃🍃🍃

回　甘：🍃🍃🍃

安溪鐵觀音

鐵觀音茶最大特色是具有一種明顯的韻味，稱「鐵觀音韻」、「觀音韻」或「官韻」，像極了成熟水果的香味，是其他茶葉所無法比擬的。品飲時的韻味有若空氣中飄來的玉蘭花香，令人心曠神怡。

大陸安溪鐵觀音與台灣木柵鐵觀音最大的不同在於「焙火」。過去台灣流行喝自香港進口的鐵觀音，其實已經過烘焙的處理，並非原產地所生產出來的風格。如今兩岸茶業互動頻繁，走中度發酵的安溪鐵觀音開始在市場流通，不識者看到這樣的中焙火鐵觀音很容易誤以為是台灣的烏龍茶。

福建安溪鐵觀音與台灣木柵鐵觀音的區別，從焙火程度來分易混淆：木柵鐵觀音企圖利用高明的焙火技術，使茶湯呈現深琥珀色，這

與香港的鐵觀音相仿；但從乾葉外型可看出差別：台灣鐵觀音條索緊結，茶乾呈現粒狀；安溪鐵觀音的條索鬆。

茶農心中用來製作安溪鐵觀音的最佳茶樹種是「歪尾桃」，但產量較少，因此常以其他的茶種如黃金桂、毛蟹、色種等為原料。內行人喝得出正欉鐵觀音的「官韻」，用別的茶種製成的鐵觀音茶湯則無。

往昔，安溪鐵觀音成茶大抵經過香港焙火之後來台販售，所呈現的口味焙火味重，現今台灣品飲者可到鐵觀音茶專賣店試飲，找出自己喜歡的焙火程度。

二○○四年，我在廣東芳村所見安溪鐵觀音已出現輕焙火，重香不重韻，失去原風味，卻有市場性。

產地：福建

香氣：🍃🍃🍃🍃🍃

口感：🍃🍃🍃🍃🍃

強度：🍃🍃🍃🍃

回甘：🍃🍃🍃

凍頂烏龍茶

採中發酵並揉捻成球狀的凍頂烏龍茶，產於南投鹿谷鄉，以其茶體豐滿、兼具細膩的花香廣受歡迎，早已成為台灣特產代名詞。

一八八五年，鹿谷鄉舉人林鳳池從福建武夷山帶回軟枝烏龍茶苗，飄洋過海的茶苗在台灣生長得枝葉茂盛，並成為台灣茶的代表作。茶產優良，與鹿谷鄉的天然環境密不可分：鹿谷鄉年平均溫度二十五度，年雨量豐沛（年雨量二千～二千三百公厘）。一九九九年，台灣九二一大地震以後地質變動，茶質受到影響。

凍頂烏龍茶的成功推廣，一方面也來自當地的農會組織，透過比賽茶的機制創下茶葉的銷售價格，並開啓台灣茶比賽的濫觴。一九七六年時，種茶面積大都集中在鳳凰、彰雅、永隆、廣興等村。因比賽後，由農民直接與消費者直接交易，結果好茶價格上揚，幾乎家家戶戶都製茶，「鹿谷茶鄉」之名不脛而走。

凍頂烏龍茶紅遍全台。原本烏龍茶湯重韻味，消費者也認同這種強烈回甘的口感；但隨著市場口味轉變，凍頂烏龍茶開始走清香路線，不再重韻味，那重口味的凍頂烏龍茶湯怎不令人懷念！

產地：台灣

香氣： 🍃🍃🍃

口感： 🍃🍃🍃

強度： 🍃🍃🍃

回甘： 🍃

阿里山高山茶

台灣高山茶的名氣與價格，隨著種植高度節節上升。簡言之，平均「氣」，喉頭不斷生津。不但獲得台灣市場的認同，中國消費者也十分喜愛。

種植海拔在一千公尺以上的茶就叫做「高山茶」，名稱繁多，其中以阿里山高山茶最富盛名。

阿里山的地質以砂岩、頁岩、泥岩為主，適合茶樹生長，由於土壤對茶質的影響頗大，味蕾敏感度高的品飲者，可分辨出茶湯中透露的不同生長區域的獨特氣味，也就是「山頭氣」！

阿里山高山茶的茶湯厚實溫潤，我品飲時常藉著茶湯走進了茶山，又彷若置身高山茶園的雲霧繚繞裡，更窺見了高山陽光裡所蘊育的山頭氣。

阿里山高山茶是台灣高山茶的指標，富於變化的香氣非常誘人：茶乾有甘蔗香，泡飲時產生蘭花香，

入口後層次分明，發散獨特「山頭

產地：台灣

香氣：🍃🍃🍃🍃🍃

口感：🍃🍃🍃🍃

強度：🍃🍃🍃🍃

回甘：🍃🍃🍃

杉林溪高山茶

杉林溪高山茶的茶湯飄著白柚的皮香，深聞則發出淡雅的檜木香，使我印象深刻。茶湯入口，充滿高山土壤的豐沛氣息，有如高山梨般的淡淡清甜，在舌面與上顎間化為纏綿的津液。

杉林溪以十二生肖為地名細分茶區，其中以「羊坑」茶區的茶質最具代表性。懂得品飲杉林溪高山茶的高手，喝一口就可以分辨出茶區特有的山頭氣。事實上，山頭氣也正是分辨高山茶真偽的重要關鍵，由於杉林溪高山茶身價不菲，少數不肖茶行打著杉林溪高山茶的招牌，賣的卻是外觀神似越南或印尼的「邊境茶」。

同樣是高山茶，杉林溪產區的茶湯喝起來像莫札特嬉遊曲般的輕快，而阿里山產區的茶湯則多了如

法國號的音域，要人細聽她吐訴著深遠的情感。杉林溪高山茶具有清雅的蘭花香，湯汁結構沒有阿里山高山茶那般黏稠，卻也不鬆散，入喉之後的後韻有黃土氣息，但回甘與韻味較阿里山高山茶來得短淺；相較之下，阿里山高山茶的香氣帶有濃郁的水仙花香，茶湯口感濃稠，回韻具有岩石味，茶氣停留在口中的時間較持久。

產地：台灣

香氣：🍃🍃🍃🍃🍃

口感：🍃🍃🍃

強度：🍃🍃🍃🍃

回甘：🍃🍃🍃

梨山高山茶

梨山高山烏龍茶，是台灣茶區種植海拔的最高點。一九七〇年，在台灣梨山經營果園的農民陳金地，將凍頂地區引進茶苗在梨山種植成功，因不知如何命名而以位處高山便叫「高山茶」，是「高山茶」名稱的由來。

二〇〇三年冬日，我在清境農場品飲海拔兩千六百多公尺種出來的梨山高山茶，只見茶乾緊實婀娜的曲線，沖泡後竄出的茶香讓我怦然心動，我想用花香來形容台灣的第一等高山烏龍茶是不足的。來自植被的黑土壤所涵育的底蘊，茶葉生長與針葉林爲伴，更自然流洩著俊俏的滋味，茶湯清澈，餘韻回甘中透出高山檜木的淡雅，品飲時心情有如馳騁在山林中。

梨山高山茶雖然沒有比賽的光環，卻擁有高人一等的身價，即便價格高昂，如有機會仍然值得細品究竟。

產地：台灣
香氣：🍃🍃🍃🍃🍃
口感：🍃🍃🍃🍃
強度：🍃🍃🍃
回甘：🍃🍃🍃🍃🍃

金萱

八〇年代，金萱茶甫上市，就以一身濃郁的奶香吸引了品飲者，茶乾有水仙花清香，茶湯入口有瑪格麗特般淡淡花香與佛手般甜韻，常令初入門者為之驚豔。

金萱茶是台灣特有的茶種，由前台灣省茶葉改良場場長吳振鐸先生主持培育出來。金萱（台茶十二號）樹形橫張，葉子呈橢圓形。另該廠也培育了翠玉（台茶十三號）與四季春（台茶十七號）等品種。

台灣茶藝館中常見的金萱茶，指的是用金萱茶種所做的茶，並標榜具有濃郁奶香；但並不一定是在台灣種植，已有台灣茶農移種越南等地回銷台灣。

產地：台灣

香氣：🍃🍃🍃

口感：🍃🍃🍃

強度：🍃🍃🍃

回甘：🍃🍃🍃

白毫烏龍

白毫烏龍走重發酵路線，因此茶湯呈棗紅色，不注意看還會誤以為是紅茶。但紅茶與白毫烏龍大不相同，白毫烏龍帶著經蜉塵子啃咬發酵而產生的特殊甜蜜香味，更是茶葉不含農藥的保證。

台灣的白毫烏龍茶早負盛名，曾經是台灣外銷主力，並受到歐洲皇室的青睞，直稱這是來自東方的美人，故又名「東方美人」。有趣的是，東方美人在台灣卻有個不雅的稱呼：「椪風茶」，指的是苗栗製茶者運茶到北部兜售，直誇自己的茶好。異鄉人不認同，還說苗栗人賣茶愛「椪風」，指的是苗栗製茶者運茶到北部兜售，直誇自己的（吹牛）。其實東方美人一點都不「椪風」，反而具有貴婦般的韻味。

東方美人出身苗栗北埔地區，曾經是大稻埕茶商爭相搶購的目標。

東方美人的採摘時節在端午節前後，葉片經過蜉塵子啃咬而產生發酵，賦予成茶特別的香味。北埔地區種植的青心大冇茶樹種非常適合製作東方美人，製茶發酵程度較重。製作精良的東方美人茶乾葉會出現綠、白、紅、黑、黃五種顏色，又稱為「五色茶」。

消費市場對東方美人的普遍認知是：茶湯色較紅，也成為消費者購買的指標。事實上，也有製茶者將白毫烏龍做成茶湯偏綠色的風格，別具風味。兩種不同顏色茶湯的東方美人茶，差異在發酵程度，相同在於茶葉經蜉塵子啃咬產生特殊果香，台灣市場還出現以雲南大葉種製成的東方美人茶。

產地：台灣

香　氣：

口　感：

強　度：

回　甘：

武夷岩茶

岩茶，指的是以種植在含有岩礦成分的土壤上的茶樹所製成的茶。一般茶區以黃土與紅土為主，福建武夷茶區的土壤多是火山岩風化而成，從該處所長出的茶樹在成長過程中吸收了特殊的岩石氣味，反映在茶湯上就是所謂的「岩韻」。

武夷茶的產區地形崎嶇，有九十九岩一百零八峰，每岩每峰都有產茶。因此，自清代以來，她的命名花色繁多，或以地形命名，或以茶樹種命名。這也造成武夷茶的名目繁多，同一茶種所製成茶可能有多種名稱，為此消費者一頭霧水，就連專營武夷茶的業者都很難弄清楚這些名稱；而今，武夷茶在崇安茶廠等國營茶廠開放民營之後，花色品目依然繁多，其中最廣為人知的是「四大名欉」：大紅袍、鐵羅漢、白雞冠、水金龜。

「四大名欉」是透過武夷茶區有計畫地收購茶青集中製造，掌控其品質與產量，而其中大紅袍指是套用天心岩大紅袍之名。原產在天心岩的大紅袍茶樹產量微乎其微，僅供學術研究之用；市面上可購得的「大紅袍」其實是大紅袍母株經無性繁殖的後代「北斗一號」。由於名氣大，仿冒者眾，也有茶商利用武夷當地所產的其他茶樹種製茶，冠上「大紅袍」之名銷售。

選購品飲武夷岩茶時，應先拋開對於烏龍茶的既有成見，不以茶的表面香或果香、花香來做為評斷的標準。等你領略了武夷茶的「岩骨風韻」的神妙境地，才知武夷茶是打動人心的茶種。

大紅袍

我喝過由大紅袍母株所培育的「北斗一號」茶，不愧是「大紅袍」後代！茶湯一入口，只覺一股熱氣順著茶湯而下，身子瞬時暖洋洋。深厚的「岩韻」逆轉而上，直逼喉頭深處，像是武林高手的出招，看似簡單，實則蓄積十足的內勁，為味蕾帶來無限震撼！茶湯排山倒海轉化後的餘香，伴隨空靈與飄逸，在口中只覺得若有似無，卻點滴在心頭。

「大紅袍」之名的由來，有人說是因為大紅袍茶樹生於崖上，人們訓練猴子採摘，為分別家猴及野猴，故讓家猴穿著紅背心，因而得名。也有一說是清代官吏取此茶送給朝廷，似皇帝紅袍而得名。較具可信度的說法是：「大紅袍」主要是以其「嫩葉是紫紅色」得名。

事實上，現在所說的「茶王」，專指生於九龍窠岩壁六株大紅袍母樹所產、年產量不到一斤的成品茶。一般市面上所謂的「大紅袍」，是以武夷山區的茶樹為原料所採製的產品，與原來的大紅袍母株已無關係了。

產地：福建
香氣：🍃🍃🍃🍃🍃
口感：🍃🍃🍃🍃🍃
強度：🍃🍃🍃🍃🍃
回甘：🍃🍃🍃🍃🍃

鐵羅漢

品飲鐵羅漢，可察覺到有一股「苔蘚味」，帶有濃重濕氣的青草味，茶湯初入喉有微刺感，後韻卻如翻浪滾滾而來，變化多端，令人難忘。

鐵羅漢的來源充滿神奇，一說是有位武夷山慧苑寺僧人，因身強體壯被稱為「鐵羅漢」，一日在慧苑岩下發現茶樹，便採回製茶，成茶獨具香韻，眾人便稱此茶為「鐵羅漢」。亦有一說是十九世紀中，閩南惠安縣商人施大成在茶莊賣起以「鐵羅漢」為名的茶，碰巧當時惠安縣瘟疫猖獗，飲用此茶者不藥而癒，從此鐵羅漢名聞遐邇。無論來源為何，鐵羅漢具有真正硬底子的茶韻，新鮮或陳年後品飲都禁得起考驗。

我曾買到陳放超過二十年的「虎

嘯岩」小包裝鐵羅漢，只見茶葉滲出的油質已浸透外包裝，但打開之後發現茶葉發出沉香味，茶湯入口，湯汁結構厚實而穩重，滋味令人難忘，有愈存愈香的本錢。

產　地：福建

香　氣：🍃🍃🍃

口　感：🍃🍃🍃🍃

強　度：🍃🍃🍃

回　甘：🍃🍃🍃🍃

水金龜

傳說武夷山磊石寺的一名方丈，在大雨後的水溝旁發現一株茶樹，它的枝條交錯，遠看像一隻大金龜，又因在水邊發現，所以取名「水金龜」。水金龜茶樹皮色灰白，枝條略有彎曲，葉長圓形，翠綠色而有光澤。

我第一次接觸水金龜，茶湯入口便湧出一股清雅和暖之氣，喝一口便穢氣盡除。我深聞茶湯殘留的杯底香，那是一股柚皮酸味，直叫舌底生津連綿不絕。

水金龜曾是中國廈門茶葉分公司的主力外銷產品，在國營企業改制後，掛名「水金龜」的茶葉在市場處處可見，看起來多了買的機會，卻少了客觀的品管機制，對於初學者明辨水金龜更加困難，我仍然以有沒有岩韻做為檢驗標準。

產地：福建

香氣：🍃🍃🍃

口感：🍃🍃🍃

強度：🍃🍃🍃🍃

回甘：🍃🍃

白雞冠

一九八三年，我請友人從香港九龍英記茶莊買回白雞冠，竟花了我一個月的薪水，後來我親訪武夷山，才知道白雞冠是以嫩芽葉形似雞冠得名，在當地產量稀少，再加上香港茶商的行銷包裝，茶價一飛沖天。事實上，白雞冠真品難得，一般消費者難辨真偽。

我曾在武夷山下造訪一座元代的御茶園，看到「白雞冠」嫩芽在陽光照射下竟成一片白茫茫，園區人說這便是「白雞冠」的由來。

白雞冠屬於焙火茶，也就是經茶商或製茶者以木炭或是電子式等不同加溫方式改變與控制口味，以白雞冠為例，依照焙火程度不同，在口感上還是有所差異。輕焙火白雞冠，清香如出谷幽蘭，輕活醒腦；而中焙火白雞冠茶湯初入口不見特色，我原本懷疑茶的香味被焙掉了，但存放兩年後我再開啟這一罐中焙火白雞冠，已形成濃烈的果香，如糖炒栗子般的溫暖甜蜜，像冬日的陽光，祛除我的寒怯。

產地：福建

香氣：◢◢◢◢◢

口感：◢◢◢◢

強度：◢◢◢

回甘：◢◢◢◢

肉桂

肉桂因獨具桂皮般的香氣出名：有別於喝咖啡調味用的肉桂粉的輕浮，當我品飲肉桂時卻只覺一股溫潤之氣湧現，從上顎徐徐流瀉，如此細膩溫軟的質感，使我在每每受寒氣時，就想飲肉桂取暖。

肉桂又叫玉桂，是茶樹品種名也是成茶品名，現已成為武夷岩茶中的新貴。她的香氣和滋味醇厚，回甘略帶刺激感。肉桂在製茶過程中就散逸著奇特香氣，這也是肉桂製作時要求有「一路香」，並保持由清香轉至果香的特質。

肉桂茶種枝條向上伸展，枝葉頗為濃密，葉厚而脆呈深綠色，葉橢圓形。成品茶外形緊結，色澤青褐鮮潤，可聞到明顯的桂皮香，品質佳者帶堅果香，泡飲時茶湯顏色橙黃剔透。

市面上的肉桂分級，有的叫做「金獎」，有的叫做「特級」，這都是茶商的自家分類，和茶價成正比，購買時還是應以入口為憑。

產地：福建
香氣：🍃🍃🍃🍃
口感：🍃🍃🍃🍃
強度：🍃🍃
回甘：🍃🍃🍃🍃

老欉水仙

老欉水仙像是一位智者，不需多說，只要跟他接觸，老欉水仙的焙火香，就像醍醐灌頂，直教品飲者耳目一新！

一九二九年《建甌縣志》提到：「水仙茶出禾義里大湖之大山坪，其地有岩叉山，山上有祝仙洞。西墘廠某甲業茶，樵採於山，偶到洞前，得一木似茶而香，遂移栽園中。及長採下，用造茶法製之，果奇香爲諸茶冠。」

老欉水仙的果香是諸茶之冠；但在我的品飲經驗中，新茶沒有這樣的果香，只有經過三到五年的陳放，果香味才會漸濃。我有一泡四十年的老欉水仙茶，存放得宜，果香厚實，入口滑而不膩，等到輕叩舌尖後，那濃郁的果香就沿著舌緣徘徊，風韻迷人。

老欉水仙茶樹高大，枝幹直立。葉有三種，葉大者發芽早，稍細長者發芽較遲，葉近圓者發芽最遲，這也是老欉水仙茶採收時已是粗老葉的原因。台灣消費者若是用嫩芽來判斷是否爲好茶，那麼就會錯看老欉水仙了。

老欉水仙的成品茶條索肥壯，茶乾色澤油潤。在陳放過程中，老欉水仙茶有後發酵的現象，在我的存放經驗中，老欉水仙每存放三年口味就會轉變，經過閉關再出關，甘甜滋味重現江湖。

產地：福建

香氣：🍃🍃🍃🍃

口感：🍃🍃

強度：🍃🍃🍃

回甘：🍃🍃🍃🍃🍃

鳳凰單欉水仙

廣東鳳凰單欉與閩北鳳凰水仙是屬於同一茶樹種，只是種在廣東的鳳凰單欉獨樹一格，成為廣東一帶愛茗者難忘的口味。鳳凰水仙出名甚早。宋《潮州府志》載：潮州鳳山茶，又稱侍詔茶。採摘水仙茶樹鮮葉，經曬青、晾青、做青、炒青、揉捻、烘焙製成。

茶湯入口，帶有苦味；但苦會轉甘，是茶之真味。轉甘，就是上演一場正味的戲碼，好岩茶甘味持久，有一股柔潤的韻味滑過味蕾，接著轉為刺激味蕾，這樣的峰迴路轉帶給品飲者無窮樂趣，也讓茶湯在優雅裡展開無限驚奇。

一九九五年，我在陝西法門寺的茶文化交流會裡遇到一位來自香港的茶人，他十分費心，用朱泥火爐燒水，泡飲潮汕工夫茶。我接過一

小杯茶，一入口立刻有了回應，告訴他這乃是廣東獨有的水仙，他對來自於台灣的我充滿驚訝，問我為什麼會知道？我說潮州鳳凰水仙，帶著獨特土壤的口味，只要品過，一定不會忘記。

鳳凰水仙，經由陳放才能令她成熟，轉化為鋒芒內斂的沉穩。懂得陳放鳳凰水仙茶，愈放茶質愈佳，貯存的工具以瓷罐最佳。武夷岩茶在製作時封箱前，有一道手續叫做「熱封」，就是將茶加熱後再封箱，使茶本身帶著熱度開始後發酵，這就是水仙在陳放之後仍然保有新鮮的原因。歲月的沉澱出的茶韻，強化了岩茶既有的生命力！

産地：福建
香氣：🍃🍃🍃🍃
口感：🍃🍃🍃
強度：🍃🍃
回甘：🍃🍃🍃🍃

身價由黑翻紅 **黑茶**

黑茶中最具代表性的就屬普洱茶。近年來台灣消費者認同普洱茶，並造成一股收藏普洱茶熱潮，認為普洱茶愈陳愈好，卻常忽略陳放普洱茶的前提是：茶質要好；否則，茶質不良的普洱茶放再久也泡不出好滋味。

再者，存放環境要良好。放置在濕度與溫度適當之處的普洱茶，無論是磚茶或餅茶，其茶面會自然泛著陳放所產生的油光，以及後發酵作用產生的淡淡棗紅色光澤；若是茶面生了一層白色的黴，則代表茶在存放或製造過程中出了狀況。想要喝得健康，不能不注意這些小細節。

普洱七子餅茶

普洱茶餅原來在出廠時都是七個餅疊成一落，再用竹葉包裹起來，以便運送與存放，因此才被稱為「七子餅」。

普洱茶餅會因為陳放的時間與條件產生極大的價差，同樣是兩百五十克的茶餅，兩百元與兩萬元都有。通常會喊出高價的茶餅，都是所謂的「名茶」，他的有名是經由出版茶餅目錄而模塑出來的價值，賣的是傳說故事而非茶質。一般而言，存放五到七年的普洱茶，無論是生餅或是熟餅，都有一定的品質，合理的價格在一千到兩千元：過高的價格，必須有過人的品質，試問：你，喝得懂嗎？

市場上的印級茶，例如紅印、黃印，所憑藉的就是一張薄薄的棉紙所標示的顏色，至於他們的

真正身分，雖有專人論述，仍缺乏客觀的史料，不足採信！同時，在雲南產區更有大量的印級包裝紙的複製品，供茶商選購套用。你，買的是包裝紙還是茶？

質佳的普洱餅茶，聞起來有蜜棗香氣、有梅子的甘甜湯味，以及令人喉頭舒爽的甘美，是一種來自高原清淨無邪的山頭氣，加上長時間存放出來的醇厚氣息。只要你以相對合理的價格選對質優的茶，隨著歲月的累積，存放得當，茶愈陳愈香，品質提升了，價格也跟著水漲船高！

產　地：雲南
香　氣：🍃🍃🍃
口　感：🍃🍃🍃🍃
強　度：🍃🍃🍃
回　甘：🍃🍃🍃

普洱散茶

普洱散茶泡起來飄著棕葉香，泡得濃一點會有焦糖香，入口卻沒有甜味，茶湯口感滑順好喝。

在台灣的消費印象裡，總覺得餅比磚好、磚比沱好、沱比散好。事實上，普洱茶的型制不一樣，只是外觀的差異，並不代表茶質的優劣。普洱散茶若用的原料都是高級茶青，那麼所製成茶無論什麼型制都是高級的。雲南也出品所謂「宮廷普洱」或「白針金蓮」，指的都是高級的普洱散茶。

二〇〇三年，我親訪雲南的福海茶廠，廠長告知：當地普洱散茶供不應求，五百公克叫價台幣上萬元。我曾喝到剛出廠的特級普洱散茶，只見普洱芽尖帶著微細的白色絨毛，在茶湯中盡情釋放高人一等的茶韻與香氣，經由渥堆產生的後

發酵茶湯染了一身的紅，茶湯入口，少了臭青的鮮綠，但覺一陣綠豆香，只不過被後發酵的醇味所覆蓋了。

級數較差的普洱散茶，長久以來被做成廣式飲茶的佐餐茶，這也是讓台灣消費者存留的刻板印象吧！

雲南最大的茶廠——勐海茶廠，從一九九〇年就產製普洱散茶，並有花色品種的分類。根據雲南省質量技術監督局資料，普洱散茶分成十一級。這些茶葉在台灣上市販售之後，通常被茶商改名換姓，消費者面對這些散茶時應口喝為憑，茶商所說的名稱僅供參考。

產地：雲南

香氣：🍃🍃

口感：🍃🍃🍃🍃🍃

強度：🍃🍃🍃

回甘：🍃🍃🍃🍃🍃

普洱磚茶

普洱磚茶，分成長形（磚茶）與方形（方磚）兩種，磚茶壓製成長方形，而方磚主產於昆明，採用雲南大葉種曬青毛茶一級原料精工篩製，蒸壓成正方塊狀。

雲南大小茶廠各自推出的磚茶，按照自己所用的茶葉級數加以命名。例如：大益牌磚茶，指的是勐海茶廠出品的茶磚。

台灣市場上流通的茶磚原廠包裝紙多被業者撕去，挑選時要仔細試喝評比。茶磚也會包上舊時包裝紙，或說是「文革磚」、或說是「可以興」等有名的歷史茶磚，小心別被故事牽著走。

茶是用來喝的，不是用來聽的。

我在十五年前買的一塊「可以興」茶磚就讓我享有感官之旅：冬夜乍寒睡前品飲，琥珀色的茶湯下肚竟

促動血液循環，手腳瞬間充滿暖意，還飄來陣陣沉香底蘊，普洱茶的魅力正在此。

台灣消費者對普洱茶的印象從「發黴茶」轉成「養生茶」，普洱茶成為搶手貨，為了滿足消費者的購買需求，茶磚花樣七十二變：例如在茶磚背後壓出「減肥」兩字，訴求喝茶減肥，搶攻女性市場：壓有「福祿壽喜」四字的磚茶，曾是中國政府餽贈英國女皇的禮品。依照節慶所製作的紀念款，像是「千禧年紀念款」，以及每年的生肖紀念款也相當受市場歡迎。

產地：雲南
香氣：🍃🍃
口感：🍃🍃🍃🍃
強度：🍃🍃🍃
回甘：🍃🍃🍃

普洱沱茶

沱茶是緊壓茶的一種，是因為產區靠近沱江而得名，外觀形似碗，有一凹窩，像個緊縮起來的鳥巢。

我在二十年前便開始陸續收集許多兩岸開放前的普洱茶產品，例如現今市場上最流行的紅印、綠印等，或是九七以前的沱茶，由香港義安茶莊賣出的銀毫沱茶，當時都是被棄置在牆角沒人理睬的，因緣際會使我得以接觸這些陳年普洱，識其真味。

下關產的沱茶喝起來口感微酸，這是因為製茶過程有渥堆，若是陳放三到五年的茶喝起來的酸味仍強，唯有讓時間來降低酸味；但這樣的酸味也是沱茶的獨特風格。

現今市場上出現各式各樣的沱茶，大小重量不一。有的如錢幣般大小的沱茶；有仿自清朝時做為朝貢用的壓製成瓜形的「金瓜貢茶」；有的長得像糖葫蘆般一節節，外面用竹葉包裝成的「竹殼茶」。無論你看到的沱茶外包裝怎麼印，形狀怎麼變，小心別被業者的美麗故事給矇蔽，入口為憑才是真。每種包裝都有其不同的等級好壞，還是喝了再買！

下關沱茶

下關茶廠創立於一九四一年春天，原名為「康藏茶廠」。一九五○年定名為雲南省下關茶廠，一九九四年成立了「雲南下關沱茶（集團）股份有限公司」，二○○○年進一步成為「雲南下關茶廠沱茶（集團）股份有限公司」，生產緊壓茶、沱茶、邊茶為主的三大茶類，年產量約六千噸，其中以「松鶴牌雲南下關沱茶」和「寶焰牌香菇緊茶」、「雲南磚茶」是名牌產品，也是台灣市場上很常見的產品。

產地：雲南

香氣：🍃🍃

口感：🍃🍃🍃

強度：🍃🍃🍃

回甘：🍃🍃🍃

普洱緊茶

五〇年代雲南曾經出產外觀形似一顆心臟的「牛心緊茶」，用以外銷邊疆。緊茶一度做為西藏地區飲用茶，有一回西藏宗教領袖班禪造訪下關茶廠，原本是要到茶廠去了解普洱茶的生產情形，班禪喇嘛的造訪卻使茶廠再度生產過去外銷西藏的牛心緊茶，並取名「寶焰牌」。現在市場緊茶再現，就是淵源自此。台灣業者卻硬將緊茶冠上「班禪」之名，想必為的是提高茶的身價吧！

一九八〇年，雲南下關茶廠推出「寶焰牌」緊茶，就是在上述的時空背景下產生的。下關「寶焰牌」緊茶是經過渥堆，茶湯厚度比不上自然醇化的茶，少了一份細緻和回甘。我曾品飲過五十年前的老緊茶，茶湯有如古琴鬆透的琴音，跌

宕沉鬱，扣人心弦。

下關出產的「寶焰牌」緊茶被冠上「班禪緊茶」之名。有了班禪之名加持，茶名聲更響亮了，價格也相對拉高。聰明的消費者務必了解：「名」茶不等於「好」茶！同時還得小心市場以今亂古，買到仿古緊茶。

產地：雲南

香氣：🍃🍃🍃

口感：🍃🍃🍃🍃

強度：🍃🍃🍃

回甘：🍃🍃🍃

香竹筒茶

　　富有濃厚少數民族色彩的香竹筒茶，製作方式相當特別：採摘細嫩的一葉二芽，經殺青、揉捻，然後裝入生長一年的嫩竹筒內，用竹葉或草紙堵住筒口，以文火慢慢烘烤，待竹筒由青綠色變為焦黃色，筒內茶葉全部烘乾時，剖開竹筒，即成竹筒香茶。另一種製法是：將一級曬青春尖毛茶與糯米一起蒸，經過蒸煮熟軟化的手續，並吸收糯米香氣後倒出，立即裝入竹筒內，再用文火烤乾。因此這種茶既有茶香，又有甜竹的清香和糯米香。

　　目前到雲南觀光常可見到這種竹筒茶，先不要懷疑她的品質，買回來喝，說不定她才是你尋覓已久的最愛！

產地：雲南

香　氣：/ / /

口　感：/ / /

強　度：/ / /

回　甘：/ / /

瑰麗風華甜蜜蜜　紅茶

在西方文化的主導下，紅茶成為歐式優雅生活品味的象徵，用名牌骨瓷茶具配上精緻的茶點，是名媛貴婦消磨午後時光的良伴。然而，就在紅茶的發源地──中國──出產許多優質的紅茶，如：祁門紅茶、滇紅、正山小種等，至今仍深獲西方人士喜愛。

祁門紅茶

祁門紅茶是中國紅茶中最能與西方紅茶媲美的茶種。她的湯色紅潤，柔滑順口，濃郁的玫瑰香使人陶醉。

產於安徽祁門、石台等地的紅茶，因祁門所產品質最優而冠稱「祁紅」。祁門原本盛產綠茶，一八七五年起製作紅茶。採摘一芽二葉至三葉，分成八級。成茶的外表有若松針般的俊挺，購買時用兩段式聞香法：第一段聞茶葉的表面香，帶有黑巧克力香的茶較佳，若聞到悶燥味，表示不夠新鮮。第二段聞甜味，糖心的滋味藏在紅茶骨子裡。

產地：安徽

香氣：🍃🍃🍃

口感：🍃🍃🍃

強度：🍃🍃🍃

回甘：🍃🍃🍃

滇紅

滇紅又稱「雲南工夫紅茶」，產於雲南瀾滄江沿岸的保山、思茅、西雙版納等地。

滇紅初飲時帶有芭蕉、黑糖的香氣，入口生津。滇紅茶湯帶有荔枝般的熟果香，顏色明亮透徹，口感豐富飽足，湯汁結構細密，入口滑順不帶苦澀，並在喉嚨深處留下深深回甘。紅茶製程經過全發酵，理應沒有什麼回甘轉韻，但這款滇紅卻仍保留後韻，可見其茶質優良。

產地：雲南

香氣：🍃🍃🍃

口感：🍃🍃🍃🍃

強度：🍃🍃🍃

回甘：🍃🍃🍃

正山小種

正山小種產於武夷山產區，該地也是中國紅茶的發源地。製作方式為透過燃燒松木，使茶葉吸收大量松煙，成茶帶有特殊的木香味。後來各地仿製，原產地桐木村生產的叫做「正山小種」或「星村小種」，外地仿製品為「外山小種」或「人工小種」。

正山小種在清代由中國茶商運往英國後，廣獲青睞。這種紅茶沒有苦澀味，還帶著松木的香味，先獲得英國貴族認同，而後帶動品飲風潮。正山小種由中國紅到海外，再從國外紅回台灣，目前已是台灣茶館中點茶率前茅。

正山小種喝起來有桂圓乾殼、煙燻香味及糖炒栗子的韻味。優質的正山小種，其香味與松熏味如膠似漆密不可分；次一級的產品，則熏

味與紅茶香味分離，要是沖泡太濃，木味太重，就失去品茶趣味。

初試者若是前往紅茶專賣店選購，可先點一壺來試喝看看是否能接受正山小種的特殊風味。

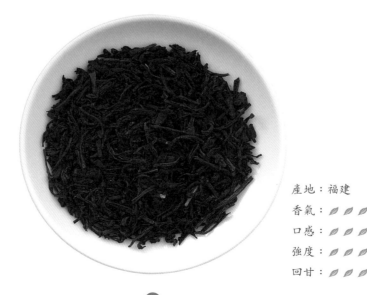

產　地：福建
香　氣：🍃🍃🍃🍃
口　感：🍃🍃🍃
強　度：🍃🍃🍃
回　甘：🍃🍃🍃

水沙連紅茶

水沙連紅茶又稱「日月紅茶」，產於台灣南投縣魚池鄉。一九二五年從印度引進阿薩姆品種試種成功，並以日月潭爲名。

水沙連紅茶的產地在台灣日月潭，是台灣最負盛名的紅茶。民間盛傳蔣宋美齡愛喝紅茶，水沙連紅茶是她的最愛。日據時代，台灣的茶區曾在三井株式會社的主導下，全力生產紅茶，並做爲紅茶的原料供應。三井株式會社學習美國立頓公司（Lipton）製作袋茶，還取名「日東」做爲品名。今日，「日東」在日本仍風行，台灣日系百貨公司也買得到新出品的日東紅茶。

喝一口水沙連紅茶，新鮮的小藍莓味飄香，微微的酸味使口中生津，卻少了嫩芽應有的鮮利爽口，若和西方的大吉嶺紅茶比較，水沙

連紅茶口感較爲內斂，個性不強，韻味不明顯，卻是唯一由台灣本土生產的紅茶。

水沙連紅茶的生產，從日據時代一直延續至今不斷。在振興台灣地方產業聲中，水沙連紅茶再度引起市場注意；但由於量少，必須向老字號茶行預訂。

產　地：台灣
香　氣：////
口　感：////
強　度：///
回　甘：//

花香與茶香的奏鳴曲 花茶

中國花茶的特色，是以眞花入茶，茶香與花香相輔相成，融爲如音，聞得到茶與花雙鋼琴的合奏般珠圓玉潤的滋味！

花茶的製作程序中，最特別的是「薰製」（或稱「窨花」），就是將新鮮的花與茶葉堆放在一起，利用茶葉容易吸附味道的特性，讓花香渲染茶葉，與茶香緊密結合。早在明代就已出現薰花的紀錄，提到木樨、茉莉、玫瑰、薔薇、蘭蕙、橘花、梔子、木香、梅花皆可做茶。

市面上有許多知名花茶，卻用化學的香料攙入茶，再添上各種美妙的花名。其實，這樣的花茶徒具花名，眞正的花香何在？消費者要如何辨認？

化學原料薰製出的花茶，像是未經調音的鋼琴常常走音，喝下去卻無滋味；劣質的花茶甚至會在味蕾上留下如遭偷襲般的痛楚，直教人悔恨不如不喝。

花茶在台灣，一度被稱爲「香片」。遵古法製作的香片起源於福建，當時的靈感來自於鼻菸。一八五二年，福建鼻菸富盛名，菸莊爲提高鼻煙之香氣，曾仿效長樂縣利用茉莉花薰製鼻菸來製茶，茶商所製的茉莉花薰茶由此問世。

台灣的包種花茶一度成爲外銷南

還有一種小龍珠茶，是用嫩芽綠茶經過手工揉捻，再細心地用玉蘭花加以焙製，外型珠圓討喜。用它搭配起士蛋糕，花茶的清香與起士的香濃，是一場令人驚喜的邂逅。

我的一位法國茶友喜愛這種小龍珠茶，他說這是歐洲從千禧年刮起亞州風以來，最具魅力的養生飲料，光是在法國本地的茶價已高出產地十倍以上。這正告訴我們：買茶不必捨近求遠。

西洋花茶中大部分都是以紅茶為基底，中國花茶則主要以綠茶為基底。市場上常見的中國花茶有：茉莉花毫尖、浙江杭州的菊花茶、福建省安溪縣的桂花烏龍、玫瑰花茶、安徽的黃山綠牡丹等。喝慣了西洋花茶的消費者，不妨嘗試有百年悠久歷史的中國花茶。

洋的主力商品，為台灣賺了許多外匯，更造就許多大茶商，例如現存的台北市圓山故事館，便是茶商陳朝駿的私人招待所。

隨著時代進步，花茶的製作也求新求變，市場出現各式各樣的別致花茶，例如將茶葉綁成球狀，球心繫上一朵乾燥的玫瑰花，沖泡後的茶葉在水中婀娜多姿地緩緩綻放開來，為品茶更添視覺上的樂趣。

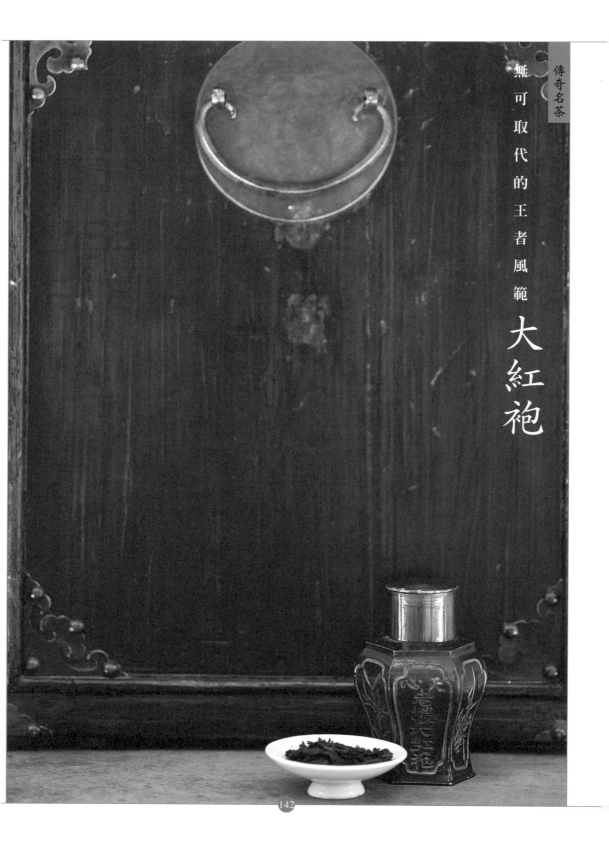

無可取代的王者風範

大紅袍

大
紅袍像一道彩虹掛在武夷山
頭，對大多數人而言，是可
遠望而不可接近的。事實上，現存
種植在天心岩九龍窠的茶樹所產製
出的大紅袍名氣很大，卻也是遙不
可及。

我想，她被稱為「中國茶王」應
是跟她的傳奇有關。加上她的產量
稀少，因此，市場上出現許多茶的
名稱或包裝都叫做大紅袍，但這都
與事實不符。

相傳大紅袍在明末清初時就有採
製，距今至少三百五十年以上。目
前出現的大紅袍產茶紀錄，可看出
大紅袍的年產量都沒有超過一斤。

我們先來看下列的中國茶王採收
紀錄，就可知大紅袍的稀罕了。

一、清嘉慶年間產不到兩斤，當
時每市斤售價六十四銀元（可
買大米約四千市斤）。

二、一九一二年，《蔣叔南遊記》

中記錄著當時他所看到的大
紅袍產量不滿一市斤。

三、一九四一年，由廖存仁在《武
夷巖茶》書中紀錄：製作成茶
八兩三錢。有趣的是，當時
從採摘的時間，以及曬青一
直到炒青烘焙的每一個細部
環節，都做了詳實的記錄。
我想這是大紅袍備受尊重的
事實。令人可從這些製茶紀
錄中看到大紅袍的尊貴。

四、一九九四年，武夷市茶葉研究
所採製大紅袍的紀錄，總共得
到茶葉八兩。這個紀錄是大紅
袍最新的採摘完整紀錄。武夷
岩茶總廠廠長葉啓桐曾說他喝
這大紅袍的奇遇：喝下後通體
舒暢、神靈活現，我聽得津津
有味，也讓我想起在一九八八
年喝到的大紅袍，和他喝到的
是否一樣？

大紅袍一九四一年採製紀錄

（1）地點：天心岩九龍窠。

（2）採摘時間：上午8：30。

（3）茶青重量：兩斤四兩。

（4）曬青時間：一小時，自9：30～10：30。

（5）曬青篩數：分攤四篩。

（6）曬青翻拌次數：9：53翻拌一次。

（7）曬青溫度：由攝氏三十二度升至三十五度半。

（8）涼青篩數：由四篩併做兩篩。

（9）涼青時間：十五分鐘，10：30～10：45。

（10）涼青溫度：攝氏二十五度。

（11）茶青進青間時間及篩數：10：45移入青間，由兩篩併做一篩，併攏時搖動十二轉，是時茶葉呈生葉原有之堅挺狀態。

（12）青間溫度：攝氏二十一度半。

（13）茶葉在青間放置時數：十七日上午10：45移入青間，至十八日上午1：25取出，共十四小時四十分。

（14）做青次數：共七次。

　　12：27　搖十六下，未做手。

　　14：09　搖八十轉，攤放面積減少，未做手。此時茶葉已有輕微發酵現象，略可看出葉緣有豬肝般的紫紅色。

　　16：45　先搖一百轉，再用雙手握葉。輕拍二十下，拍後再搖四十幾轉。此時大部分葉緣明顯呈現紫紅色，並恢復茶青原有之生硬狀態。

　　20：05　搖四十下。

　　21：10　搖一百四十四下，茶葉更堅挺。

　　22：45　先搖一百轉，再用雙手握葉輕拍三十下，再搖五十轉，拍三十下，再搖五十轉。是時茶葉已全部堅挺，葉邊皺縮，葉心凸出，芳香馥郁。

　　24：00　搖六十下，做三十五下，是時茶葉紅綠相間，香氣更濃。

　　十八日1：25取出交炒。

（15）炒青時間：初炒一分半鐘，翻拌八十六下，溫度估計約攝氏140度；複炒二十秒鐘，解塊兩次，翻兩轉，溫度約攝氏一百度。

（16）烘焙：初焙二十分鐘，翻三次，溫度攝氏八十度。

（17）成茶重量：八兩三錢。

資料來源：廖存仁，《茶葉研究所叢刊第三期——武夷巖茶》，一九四三，台灣省茶葉商業同業工會。

兩岸還沒有開放時，我就曾在台灣買得市價一斤兩萬元的大紅袍，當時茶商為了取信於我，出示一張茶樹照片，加上茶葉的出廠證明，還說這是限量搭配才買得到，這些「證物」讓我深信不疑；但問題是：天心岩的大紅袍茶樹，年產量不到兩斤，我手上的茶就接近一斤？當我在品飲時，卻感到大紅袍及細膩的岩韻，帶來通體靈活的茶氣。我逢人便說：大紅袍，真的是茶王。

兩岸開放前夕，我到了廣州交易會，到了當時的友誼商店，看到小包裝的大紅袍產品，都是小包裝的大紅袍產品，價格昂貴，我也興沖沖地買回品嘗。更有趣的是，同時我在古董市場兩個一兩裝的錫罐，上刻「天心老欉大紅袍」、「住廈門橫竹路」，底部刻著「錦祥茶莊」字樣。

如今，兩岸的茶葉市場上都陸陸續續地看到以大紅袍為名的茶葉流通，消費者看到上面的稀有產量紀錄，一定會懷疑這是怎麼回事？

讓我來幫大紅袍解密。

一九八五年武夷山市茶葉研究所對大紅袍進行了人工繁殖，命名為「北斗一號」，而這個繁殖成功的大紅袍便成為目前市場上大紅袍的貨源。「北斗一號」或稱大紅袍，當然不是天心岩九龍窠岩壁上的大紅袍母樹；但令人興奮的是：繁殖成功的大紅袍，口感岩韻細膩，入口回甘，香醇帶勁，而最令人驚奇是茶氣直沖「百會」再入「雀舌」，舌根生津，神水滿口。

當然，市場上也有藉大紅袍盛名，賣的根本也不是岩茶，甚至還用重焙火的製作方法，以四兩一包推出所謂的「大紅袍」，消費者只要喝到這一種滿口都是炭味而無岩樣。

韻的茶，一定是假貨。

有關大紅袍的品飲經驗，若沒有喝到正確的茶葉，是無法眞正領略神品的奧妙。但有關大紅袍的傳說故事圍繞在你我身邊：一九七二年，尼克森訪中國時，毛澤東曾送給他四兩「大紅袍」，尼克森私下抱怨毛澤東小氣。周恩來聞之笑慰尼克森：「主席已經將『半壁江山』奉送了！」並將典故告訴尼克森。這些流傳市井小道消息，都在闡述此茶之尊貴。

一九九七年香港回歸時，江澤民亦曾以四兩「大紅袍」送給特首董建華，董特首取出二十克拍賣，拍出得三萬港幣。

以上兩段大紅袍傳奇無非在說明她的稀有與價昂，而更神妙的大紅袍命名由來，更令人傳誦不斷：一說是大紅袍生於崖上，人們訓練猴子採摘，而山野間野猴很多，爲分別家猴及野猴，故讓家猴穿著紅背心，因而得名。另一說是：相傳天心廟的方丈用生長在九龍窠的神茶治好了進京趕考的一位書生的病，後來書生得中狀元。爲感謝神茶的救命之恩，舉子回到武夷山脫下身上的紅袍，披在神茶樹上而得名。

比較可信的說法是：「大紅袍」得名。主要是以其「嫩葉是紫紅色」得名。其枝幹較粗，分枝頗盛，葉深綠色，葉緣向上伸展，光滑發亮、成茶香高味醇，岩韻極爲分明。

二〇〇二年，我造訪大紅袍時遇上陰天，我像朝聖者帶著雀躍的心情與這茶王相會。我到了茶王面前只見茶樹四周圍有石牆，本想攀越石牆一親芳澤，卻被茶樹旁涼亭中的管理員阻止，並說：這是受到國家保護的茶樹，只能遠觀，若想要大紅袍他可以賣給我茶葉？我聽了啼笑皆非，若茶樹被嚴密保護，

那他的茶從哪兒來呢？

　　或許茶的美麗故事會強化人們對她的好感，至於大紅袍的比較接近史實的紀錄反被忽略了，就像大紅袍茶樹旁的「大紅袍」摩崖石刻，在一九二七年由天心寺僧人所刻的已被遺忘了！

　　武夷山的茶區大家都在談著大紅袍的傳奇，同時賣著大紅袍茶，這也造成許多消費者霧裡看花，只知大紅袍的故事，不知大紅袍的真偽。我從一九九八年第一次接觸大紅袍至今，每年所喝到茶都是由母株繁殖成的大紅袍，而每年的茶湯滋味都有些許的差異，唯一共同的特色：清、香、甘、活。這才知道岩茶的清香與飄遠，是登臨茶趣與樂透的來源。大紅袍的小吋葉，擁有一身的大傳奇，是我勾勒出味覺願景，更是有緣人的福慧的相見。

遠近馳名順利登「陸」

台灣高山烏龍茶

高

山茶最大的特色就是「山頭氣」。所謂山頭氣指的是由茶樹吸收土壤的養分，所造成對茶的極至。

始在台灣的高山廣為種植高山茶，加上消費者認同以高山烏龍茶為喝茶的極至。

台灣的高山烏龍由於種植地區位處海拔一千公尺以上的高山，日夜溫差大，土壤肥沃，茶葉所蘊育了山頭氣的獨特性，是中海拔茶區無法比擬的。

同樣是烏龍茶，種在六百公尺的地區和一千公尺所產生的茶湯就會明顯差異。在高山地區所種的茶樹，茶芽生長較慢，相對孕育的滋味就更為豐富。因此迷上了高山烏龍，就會養成口味的忠誠度，成為固定消費族群。高山烏龍茶，也為此創下茶葉的保有高單價行情。

湯味道的影響。由於每一個山地茶區的土壤組成不盡相同，所製成的茶葉，具有該地獨具的韻味。例如：中海拔的凍頂烏龍茶湯釋出的韻味較為酥軟，反倒是種植在海拔一千公尺以上的高山烏龍茶具有深厚濃郁的「岩韻」（茶湯入口後在喉嚨產生的甘甜韻味）。

台灣高山烏龍茶所指的是海拔一千公尺所種植出來的軟枝烏龍或金萱茶。她的走紅是在一九八〇年，由台灣的天仁茗茶公司在南投縣霧社及盧山所生產的「天霧茶」或「天盧茶」最具代表，透過新行銷手法而寫下高山茶茶價新紀錄。

同時來自茶藝活動的推廣，使台灣消費者選茶由中海拔走上高海拔產地。由於市場供需，鼓勵茶農開

阿里山高山茶

目前台灣的高山烏龍茶區以阿里山高山茶最富盛名。阿里山的地質以砂岩、頁岩、泥岩為主，自然條

◆石棹茶具岩味。

件適合產茶。一般消費者買到的阿里山烏龍茶泛指大產區的名稱，細分之下可發現：茶區主要沿著阿里山公路發展，以樂野、石棹、樟樹湖最具代表性。品茶行家可以分辨不同村落、不同地理環境所產生茶葉各自口感差異。

換言之，同樣叫阿里山高山烏龍茶，還可分出何者是樟樹湖產地？何者是石棹？

阿里山高山茶以高山做背書，價格也隨海拔高度提高，平均零售價由三千到六千元不等，如此懸殊價差就在考驗消費者的功力。目前阿里山地區產茶量每年約一千七百公噸，種植面積約二千五百公頃。因此可看出眞正的台灣阿里山高山茶，台灣島內喝都不夠，如何外銷？

阿里山有上述優勢產茶條件，卻因部分山坡地過度開發，造成土壤流失，這是講究高山茶而帶來的副作用吧！

高山烏龍茶的好，在產區海拔上占優勢之外，土壤是關鍵，以高山烏龍茶生長的地區如太平山、拉拉山、阿里山及南投縣信義鄉山區等，氣候冷涼，在地形較平坦處形成「淋溶土」，這樣的土質具有有機物與鐵、鋁等物質結合，加上阿里山地區夏天的平均氣溫在攝氏一四‧三到一七‧八度之間，冬天

◆阿里山高山茶飄花香。

平均氣溫在攝氏五・四度到一二・八之間的濕涼氣候，更是醞釀好茶的優質環境。

阿里山的高山茶行情約一千八百元至三千元之間，若是以烏龍茶種來說，她的行情在兩千元至三千元，若是金萱在一千六百元至兩千元，烏龍茶韻味足，可耐放；金萱重清香，宜趁早喝。

產的茶稱「福壽長春茶」。

七〇年代，在梨山種茶的陳金地，首倡「高山烏龍茶」之名。至今，梨山高山烏龍茶種植已上軌道，卻因茶區位於海拔兩千四百公尺，採茶次數一年只有兩收。第一次是在五月底到六月初，適逢低海拔茶園的夏茶採收；第二次採收在八月底九月初，正是低地的秋冬茶

梨山高山茶

梨山高山烏龍茶茶園面積約五十甲，其產區在翠巒、翠峰、華岡、新舊佳陽一帶，高度在海拔兩千公尺以上。

台中市和平區八仙山成立示範茶園，想要吸引茶友的造訪，同時也創造茶葉買賣的商機。此外，福壽山農場、天府農場，及台八線八九K都有茶園分布。和平區內所產的茶通稱「梨山茶」，福壽山農場所

◆梨山高山茶獨具杉木氣息。

台灣高山烏龍茶山系名稱與海拔高度					
盧山山系		**梨山山系**		**阿里山山系**	
霧社	1000 M	梨山福壽山農場	2200 M	石棹	1200 M
清境	1600 M	華崗農場	2000 M	龍頭	900 M
		武陵農場	1700 M	隙頂	900 M
		翠峰	1600 M	樟樹湖	1300 M
		大禹嶺	2100 M	太和	1100 M
		紅香	1300 M		

之交，也因此量稀價高。

梨山高山烏龍茶是台灣高山茶的最高指標，台灣高山烏龍茶走上高海拔，創下高單價紀錄，然而這卻無法普及化，只能成為品茗金字塔頂端的人的單一享受。

海拔平地採茶全年無休，山坡地年採四季。

台灣城市裡的茶行掛出「杉林溪高山烏龍茶特賣」，結果賣價低於高山烏龍茶批發價格。這種不合理價格，令人懷疑是在賣假的杉林溪茶。

杉林溪高山茶

位於竹山鎮的杉林溪遊樂區海拔一千六百公尺，面積約四十一公頃。沿著杉溪公路可見連續彎道，分別以「鼠彎」、「牛彎」等十二生肖命名，是當地著名的「十二生彎」。其中以羊彎的茶區茶質最為俊秀，也成為杉林溪茶區的代表。山林溪的高山烏龍茶由於量稀質優。二〇〇〇年以後，創下台灣高山烏龍茶的最高價。

這裡的茶區土壤多屬沙質壤土，其它的山坡地則是礫質壤土，夾雜紅、壤土，海拔高度落差很大。低

如何辨別高山茶

辨別高山茶，兩段聞香見真香。

一、用兩段式聞香法，先以鼻就茶深吸一口氣，高山烏龍茶會散發出淡淡的蔗糖香，而以人工香精加料茶就會散溢出濃烈的刺鼻奶香。

二、接著將茶泡開後，細聞杯面香，未加料的高山烏龍茶可以聞到幽幽的梨皮香，秀麗優雅；加料茶香氣微微刺鼻。

三、喝口茶湯，未加料的高山烏龍茶入口是甜而不膩，喉韻微苦立即轉甘，頓時滿口茶

香，源源不斷地生津，那源自高山的山頭氣韻再也擋不住，飄飄然布滿了口腔，舞動了味蕾。

反觀加料茶入口甜膩，喉韻苦澀久久不去，湯汁咬舌，口中無法生津，反生唾沫，令人心生厭煩。品賞高山茶，我提供下列三個秘訣作參考：

一、水色：密綠色，湯色澄清明亮，透光性強。

二、香氣：清香幽雅，濃郁高揚。

三、滋味：鮮活甜爽，入喉順暢。

茶的水色、香氣、滋味三元素，常會和產區、茶樹品種產生連動變化。變化的關鍵：製造茶的流程，由日光萎凋到室內萎凋，以致攪拌和殺青時就必須掌握發酵程度。台灣的高山茶基本上一定要具備上述三個要素，至於阿里山、杉林溪或梨山高山茶，要如何細分，則等要

進階之後才能明辨。

最重要的是：高山茶的行情，在產地的成本應該是從一千五百元起跳，並隨著海拔高度往上加，因此若只用一千元買到號稱兩千公尺的高山茶，是不合邏輯的。花錢買高山茶，得懂欣賞高山茶的清香而非只買她的知名度。

◆右頁右：樟樹湖茶湯質綿密。

◆右頁左：廬山茶頁岩味奔放。

◆下：鹿谷紅水烏龍蜂蜜香獨領風騷。

新生代的後起之秀 雲南野生普洱茶

普

洱茶已成爲新世紀消費品茗新寵，被視爲有保健養生的功效，而在廣大的雲南高原裡，又因他獨特的地理生長環境，在雲深不知處的山野裡，還保留未受汙染的野生茶。她像一位脂粉未施的村姑，以最潔淨與純樸的面貌，讓品茗者回歸自然與極簡的原點。

野生茶茶種學術上指的是：五室茶系的大廠茶（C. tachangensis）、五柱茶系的大理茶（C. taliensis）。茶樹的特徵是喬木或小喬木型，樹姿較直立，嫩枝無毛或少毛，葉大，長十到二十公分，葉面平或微隆，葉緣有稀鈍齒。由於這些野生茶樹所含的化學成分（見附表），使得泡出來的茶湯滋味得天獨厚。這也就是野生茶獨具的「野味」。

所謂「野味」，就是野生茶所含的化學成分形成的獨特口味，也就是「茶多酚類」影響所致。茶多酚，也就

類又細分爲許多成分，其中以兒茶素類爲主。兒茶素又分兩種，一種是不溶於水的脂型兒茶素，一種是可溶於水的非脂型兒茶素。這兩種兒茶素在茶葉養分中的配比，影響茶湯的滋味與韻味。野生茶生長環境得天獨厚，若製茶過程得當，加上正確泡法，就能釋出野味。

野生茶的品飲經驗中，就像一個練氣功的人，可以透過茶湯來做人體的導引：野生茶湯入口後，嫩黃湯汁占滿味蕾，上顎後方的「鵲橋」穴湧泉滋潤；味蕾未能停足片刻，又迎接來自百年茶樹深植孕育的木蘚味，夾著醇厚茶氣，在茶湯入喉片刻，帶動身體能量——由腹部「神闕」穴開啓導引，這時飲茶人儘管放輕鬆，如此一來體內潛在能量會被釋放，會行遍全身，上達頭部「百會」穴，或下達足部「湧泉」穴。如是品茶直教人通體舒

雲南野生茶品種與其他茶樹品種鮮葉化學成分對比表			
品種名稱	水浸出物(%)	茶多酚(%)	兒茶素總量(mg/g)
雲南野生茶	48.75	32.5	179.54
福建福鼎大白茶	46.43	25.03	140.07
廣東鳳凰水仙	46.01	25.13	145.19

資料來源：雲南省茶科所化驗

暢，行氣周天。

野生茶的茶湯與韻味完全是因為當地的地理環境和氣候，位處北緯二十一至二十四度，陽光充足，海拔一千六百公尺的熱帶林裡，是真正的「高山茶」。由於沒有人工的破壞，茶樹上布滿苔蘚，樹底滿滿都是落葉，孕育涵養茶樹的肥沃泥土，成為最自然的有機肥料。加上陽光照射年滿兩千至兩千七百小時，降水量為一千至一千七百毫米，這些自然環境形成野生茶先天的優勢條件。

雲南廣大的茶區中，最有名的野生茶區有思茅地區的野生大茶樹區，面積約一萬八千畝，又以鎮源縣九甲鄉和平村千家寨龍潭野生大茶樹為代表，此區域就占了約一萬畝。其中一顆樹齡約兩千六百年，樹型為喬木型，最低分枝十公尺，樹高一八．五公尺，樹幅一六．

三五公尺，直徑一．四三公尺，葉長一五．一公分，寬四．五公分。

野生茶樹過去也曾被拿來當作生產野生茶餅的原料，例如：《江城縣志》所記載的一些民國初年的茶莊，例如福泰隆茶莊、鴻順茶號、泰來茶號、興華祥茶莊、福泰昌茶莊、同興昌茶莊、永茂昌茶莊、四合公茶莊、仁和祥茶號、群記茶莊、敬昌茶號。這些當年的大茶莊也都曾深入到野生茶區收茶製茶，因此目前部分五、六十年的老茶磚所用的茶青原料，與這些野生茶有關。

目前野生普洱茶在市場上逐漸展露頭角，或許你在雲南昆明的茶葉交易市場，或是廣東芳村的茶市，或是福建安溪茶市，或是台北市建國北路花市，或是茶葉店面都陸續出現標榜野生茶的產品；然而，如何分辨野生茶的真偽？必須能喝到木腥味、聞到太陽生命力。野生

◆雲貴高原少數民族採摘野生普洱茶。

茶經過日光曬青，吸收了陽光的能量，醞釀日後茶葉後發酵的本錢。日光有味道嗎？就好比你家中的棉被經過日曬以後，被子變得乾燥新鮮的味道相似。又如同熱帶的水果般，如榴槤強烈的氣味，就是源自陽光的賜與。經過太陽曬青的茶，有別於機器烘青的綠茶茶湯滋味，多了跳躍的生命力。

野生茶的木腥味源自茶樹身處在原始林裡，茶樹上苔蘚與茶葉共生所孕育出的特殊滋味，在茶葉用語上稱為「木腥味」。上述的專業品野生茶經驗，我再提到從未嘗試過野生普洱茶的人，在第一次的口感經驗分享：

◎飽和度甜滑，一開始的味道有點草蓆味，愈喝愈順，身體會發熱，有甘蔗般的甜味。

◎沒有一般普洱茶的霉味，淡而有韻，有甜味卻不濃嗆，還有杏仁果得辨識，而非只買得故事。

的淡香。

◎有幸福的感覺，臉紅流汗想睡覺，輕鬆而慵懶。

◎茶韻直達胸腔，兩頰生津，空腹時喝下去並不會讓胃攪痛不舒服。

◎讓我想起古老的地方，像是少林寺的味道。

◎茶湯滋味由酸到苦到甜，會隨著時間轉化。

◎後韻有魚甘肚苦甘味。

◎初入口平和，後轉平厚。

當你有機會嘗到野生普洱茶時，會不會出現上面哪一種感受呢？或是嘗出另一番新滋味？

大紅袍與野生茶原本都是少量稀有的珍品茶，如今或繁殖成功，或從原始林中被帶到百姓家裡，都是品茗者在認識多樣的中國茶種之外最動人的邂逅；但我得提醒你：稀有茶種故事特別多，請記住：要懂

◆野生茶樹苔蘚叢生，茶湯喝得出「木腥味」。

◆ 附錄 ◆

買茶、品茶好去處

台北市茶商業同業公會會員名冊

台北市茶商業同業公會成立於西元一八八九年，歷經清朝、日本及民國三個時代，會名由最初的「茶郊永和興」變成「台北茶商公會」、「同業組合台北茶商公會」、「台灣茶商公會」、「同業組合台灣茶商公會」、「台灣省茶葉商業同業公會」到現在的「台北市茶商業同業公會」，公會成員多是老字號的商家。

會員名稱	地址	電話	傳真
建裕有限公司	北市重慶北路2段175之1號2樓	25577496	25577837
台北大稻埕有記名茶股份有限公司	北市重慶北路2段64巷26號	25559164	25552584
金通用貿易有限公司	北市士林區天母北路49號4樓	28726498	28719409
明山茶業有限公司	北市重慶北路2段70巷3號	25585739	25551085
台灣農林股份有限公司	北市南港區園區街3號15樓	26557799	26557763
向宏茶業有限公司	北市承德路3段165之1號6樓之6	25955863	25930873
林華泰茶行有限公司	北市重慶北路2段193號	25573506	25532320
德芳茶業股份有限公司	北市甘州街22號	25532716	25529304
大同茶業股份有限公司	北市南京西路80號6樓之3	22684145	22684147
全祥茶莊股份有限公司	北市衡陽路58號	23118405	23114021
天仁茶業股份有限公司	北市忠孝東路4段107號6樓	27765580	27727742
嶢陽茶行貿易有限公司	北市龍江路286巷20號	25020506	25038945
華泰茶莊有限公司	北市博愛路69號	23114081	23114091
和昌茶莊	北市敦化南路1段190巷46號1樓	27713652	27513774
華裕茶莊	北市開封街1段96號	23114918	23896666

會員名稱	地址	電話	傳真
祥益茶業商行	北市承德路2段147號	25561336	
全泰茶莊	北市成都路36號	23314307	
金德盛茶業有限公司	北市士林區華齡街56號	28819415	28832227
龍士茶業有限公司	北市忠孝西路1段41號12樓之16、17	23611666	23611668
埕敏股份有限公司	北市貴德街18之2號1樓	29958288	29958269
台香商店	北市民生西路50號2樓	25410735	25635119
意翔村茶業有限公司	北市新生南路1段161巷6之2號	27030394	27017265
久順茶業股份有限公司	北市保安街54號	25531173	25535300
王錦珍茶業有限公司	北市民生西路430號	25591226	25564915
聖樺實業有限公司	北市延平北路2段139號	25579441	25573143
儒昌茶行有限公司	北市甘州街15之1號2樓	26622579	26646888
金品實業有限公司	北市民權西路124巷2號1樓	28718811	28738763
得翔商號	北市南京東路5段123巷6弄2樓	27685839	37652679
振信茶業股份有限公司	北市中山北路7段119號	28712643	28712437
雲山茶葉研製有限公司	北市南京東路5段250巷18弄15號1樓	27622569	27600184
馥茗堂股份有限公司	北市長春路89之3號1樓	25416493	25811495
台聖貿易有限公司	北市紗帽路116號3樓之10	28627658	25925378
玉鉉茶業有限公司	北市重慶北路3段26號	25982425	25925378
金南昌企業有限公司	北市羅斯福路5段130號5樓	29342788	26445858
永安茶業有限公司	北市新東街65巷9號1樓	27686938	27652486
舜仁茶莊有限公司	北市南京東路4段45號3樓	25962018	23755188
昇祥茶行	北市長春路52號	25427205	25816629
廣萬園貿易有限公司	北市中山北路2段72巷7號	25632851	25632811
靚心有限公司	桃園市中壢區青昇一街72號	0919374956	(03)2875197
寶堂茶行有限公司	北市延平北路2段203號	25528166	25536342
王德興茶業股份有限公司	北市中山北路1段95號	25612641	25818434
松泰茶行	北市寶興街180號1樓	23033172	23059507
琳家茶行	北市錦州街363號1樓	25040727	

會員名稱	地址	電話	傳真
黃德勝茶業	北市羅斯福路6段298號3樓	29154636	29104932
沁園有限公司	北市永康街10之1號1樓	23957567	23218975
醇品雅集陶瓷工作室	北市信義路2段114巷1之1號1樓	23926858	23922985
茶鄉園企業有限公司仁愛分公司	北市建國南路1段354號	26656769	26656257
四海茶莊有限公司	北市敦化南路1段233巷45號	27116363	27737515
新純香茶業有限公司	北市中山北路1段105巷13之1號	25432932	25642272
王有記茶業股份有限公司	北市濟南路2段67號	23939392	23217773
勤馥（茗窖茶莊）實業有限公司	北市林森北路154號	25677456	25815472
新天祥國際有限公司	北市中山北路1段53巷20號9樓之8	25221082	25224011
喜堂茶業股份有限公司	北市木柵路1段228號	86615299	86615758
老吉子茶行	北市瑞安街180巷5號	27028512	25815502
東爵企業有限公司	北市吉林路218巷10號1樓	25422770	
美促企業有限公司	北市建國南路2段181號8樓	23693658	23693657
庭好國際股份有限公司	北市忠孝東路5段1-3號10樓	23328617	23396157
峰圃茶莊	北市漢口街1段86號	23117217	23817423
美伊娜多股份有限公司	北市八德路4段768號7號5樓之1	27865886	27887478
瑞泰茶業有限公司	北市新生北路2段62巷34之1號	25410809	25715447
萬美佳有限公司	北市和平東路2段193號1樓	27017608	27032448
興華茶業有限公司	北市信義路2段150號	23947701	23511718
王瑞珍茶業有限公司	北市歸綏街301號1樓	25578713	25532711
松園茶業有限公司	北市福國路19號1樓	28358528	28367569
大東茶業有限公司	北市四平街23號1樓	25673033	25673032
雲谷茶莊	北市貴陽街2段84號1樓	23897499	23318021
百成國際股份有限公司	北市仁愛路4段27巷32號	27789930	27786623
順盛茶行	北市庫倫街29號1樓	25854118	25854245
林茂森茶行有限公司	北市重慶北路2段195號之2、3	25579887	25577387
茶罐兒有限公司	北市長春路14號1樓	25621999	25670555
張協興茶行	北市指南路2段93號	29394866	29392759

會員名稱	地址	電話	傳真
富宇茶行有限公司	北市撫順街35之6號	25864312	25851579
遊山茶訪茶業股份有限公司台北分公司	北市永康街6巷9號	23952919	23952955
吉笙茶業（天祥茗茶）有限公司	北市吉林路156號	25426542	26638281
洺盛農場股份有限公司	北市長安東路287巷11號之3	25586111	27580111
六合香茶葉有限公司	北市光復南路495號20樓之12	25521971	25522994
京盛宇現代食茶股份有限公司	北市內湖路1段91巷17號之4	87120019	26570317
蝴蝶先生蔡百峻生態文創藝術館有限公司	北市民大道1段203號5樓之1	25552670	
自立茶業有限公司	北市南京東路5段250巷6號之1	27670990	27667833
一畝田茶業有限公司	北市甘州街14號	25570078	
茶客茶業有限公司	北市重慶北路1段15巷6號	25560297	25588710
台祥茶業有限公司	北市羅斯福路5段130號5樓	29342788	86645858
岩韻普洱茶店	北市保安街68號	0923313796	
御泰企業股份有限公司	北市基隆路2段110號9樓	25091376	23772361
茶韻藝術有限公司	北市天母東路50巷20之10號1樓	28768855	28768877
柏園茶流商行	北市重慶北路2段77號1樓	25523391	
杜蓮國際開發股份有限公司	北市西寧北路62號1樓	25522181	25527694
芳生企業有限公司	北市承德路2段53巷14號	25568841	
一畝茶田開發有限公司	北市赤峰街29號4樓	0928788932	
統茗茶業股份有限公司	北市大同區南京西路80號6樓之3	22672920	22684147
西村伍中企業股份有限公司	北市大安區潮州街109號1樓	23926388	23973559

台灣地區

中國茶受到天地人的影響，變化多端，並不像葡萄酒已有穩定的品牌；但是較有信譽的購買單位是值得消費者前往探尋。

必須特別說明的是，這些推薦選擇以政府單位與台北市茶商業同業公會為代表，在品管上較穩定，選購上具方便性，對於消費者較有保障。

此外，提供消費者選購時的「心法」：

一　入口為憑，喝了再買。

二　眼見為憑，買現貨。談好價立刻取走。

農會、產銷班等

台灣農會多元化經營，下列縣市若有生產茶葉，其農會多有兼賣茶葉相關產品。

新北市

名稱	地址	電話
新北市農會	新北市板橋區縣民大道一段291號	02-29685191
板橋區農會	新北市板橋區府中路29號	02-89656868
樹林區農會	新北市樹林區鎮前街77號	02-26862288
鶯歌區農會	新北市鶯歌區建國路66號	02-26706262
三重區農會	新北市三重區重新路二段1號	02-29823466
坪林區農會	新北市坪林區坪林街103號	02-26657227
石門區農會	新北市石門區中央路2號	02-26381005
三峽區農會	新北市三峽區長泰街96號	02-26711002
中和地區農會	新北市中和區中和路35號	02-22491000
新店地區農會	新北市新店區光明街98之1號	02-29106666
新莊區農會	新北市新莊區中正路80號	02-29917171
蘆洲區農會	新北市蘆洲區中山一路129號	02-22816735
五股區農會	新北市五股區民義路一段13號	02-22914060
林口區農會	新北市林口區林口路29號	02-26011226
泰山區農會	新北市泰山區明志路一段205號	02-22977299
汐止區農會	新北市汐止區新台五路一段207號	02-26416666
淡水區農會	新北市淡水區中正路42之1號	02-26202290

名稱	地址	電話
土城區農會	新北市土城區中正路5號	02-82615266
八里農會	新北市八里區訊塘村中山路二段366號	02-26102996
三芝區農會	新北市三芝區中山路一段6號	02-26363111
瑞芳地區農會	新北市瑞芳區龍潭里逢甲路39號	02-24972760
金山地區農會	新北市金山區中山路267號	02-24981100
深坑區農會	新北市深坑區深坑里深坑街8號	02-26623226
石碇區農會	新北市石碇區潭邊里碇坪路一段136號	02-26631214
平溪區農會	新北市平溪區公園街22號	02-24951052

台東縣

名稱	地址	電話
台東縣農會	臺東縣卑南鄉溫泉村溫泉路388號	089-513111
台東農會	台東縣台東市中正路356號	089-322906
太麻里地區農會	台東縣太麻里鄉外環路161號	089-780400
鹿野地區農會	台東縣鹿野鄉中華路二段25	089-551052
關山鎮農會	台東縣關山鎮和平路78號	089-811022
池上鄉農會	台東縣池上鄉中山路302號	089-863787
東河鄉農會	台東縣東河鄉都蘭村28鄰203號	089-531202
成功鎮農會	台東縣成功鎮中華路139號	089-851017
長濱鄉農會	台東縣長濱鄉58之1號	089-832289

新竹縣

名稱	地址	電話
新竹縣農會	新竹縣芎林鄉上山村文山路989號	03-5921018-9
新竹市農會	新竹市香山區中山路598號	03-5386143
竹北市農會	新竹縣竹北市竹義里中正東路487號	03-5513127-9
新豐鄉農會	新竹縣新豐鄉新庄路293號	03-5576369
湖口鄉農會	新竹縣湖口鄉中平路一段510號	03-5905939
新埔鎮農會	新竹縣新埔鎮楊新路一段322號	03-5886770
關西鎮農會	新竹縣關西鎮高橋坑10鄰6號	03-5874277
竹東地區農會	新竹縣竹東鎮東寧路三段157號	03-5962040
橫山地區農會	新竹縣橫山鄉新興村11鄰新興街119號	03-5932006-8
峨眉鄉農會	新竹縣峨眉鄉峨眉村8鄰12號	03-5800216-7
北埔鄉農會	新竹縣北埔鄉中正路56號	03-5803448
芎林鄉農會	新竹縣芎林鄉文山路626號	03-5923873
寶山鄉農會	新竹縣寶山鄉雙園路二段322號	03-5201119

南投縣

名稱	地址	電話
南投縣農會	南投縣南投市南崗三路1號	049-2251170
南投市農會	南投市龍井街62號	049-2223346
信義鄉農會	南投縣信義鄉明德村新開巷11號	049-2791949
仁愛鄉農會	南投縣仁愛鄉大同村仁和路150號	049-2802249
國姓鄉農會	南投縣國姓鄉國姓路269號	049-2721006
魚池鄉農會	南投縣魚池鄉魚池街441號	049-2896175
中寮鄉農會	南投縣中寮鄉永平村永平路186號	049-2691111-3
鹿谷鄉農會	南投縣鹿谷鄉中正路一段231號	049-5751962
草屯鎮農會	南投縣草屯鎮碧山路190號	049-2333151
埔里鎮農會	南投縣埔里鎮清新里西安路一段6號	049-2991005
水里鄉農會	南投縣水里鄉民生路362號	049-2772101-2
名間鄉農會	南投縣名間鄉中正村彰南路26號	049-2732111
竹山鎮農會	南投縣竹山鎮下橫街38號	049-2642186
集集鎮農會	南投縣集集鎮民生路113號	049-2761700-3

嘉義縣

名稱	地址	電話
嘉義市農會	嘉義市北港路251號	05-2331637
嘉義縣農會	嘉義市博愛路二段459號	05-2360311
朴子市農會	嘉義縣朴子市山通路102號	05-3794102
大林鎮農會	嘉義縣大林鎮新興街14號	05-2654550
布袋鎮農會	嘉義縣布袋鎮新街6號	05-3451003
水上鄉農會	嘉義縣水上鄉粗溪村中興路560號	05-2682010
太保市農會	嘉義縣太保市太保里58號	05-3711101-5
民雄鄉農會	嘉義縣民雄鄉東榮村東榮路40號	05-2262025
新港鄉農會	新港鄉福德村登雲路111巷2號	05-3741148
溪口鄉農會	嘉義縣溪口鄉溪東村民生街80號	05-2691845
梅山鄉農會	嘉義縣梅山鄉梅南村中山路127號	05-2622106
竹崎鄉農會	嘉義縣竹崎鄉中山路111號	05-2612120
番路鄉農會	嘉義縣番路鄉下坑村菜公店109之1號	05-2591360
中埔鄉農會	嘉義縣中埔鄉中埔村15鄰中正路75號	05-2532201
大埔鄉農會	嘉義縣大埔鄉大埔村12鄰257號	05-2521410
六腳鄉農會	嘉義縣六腳鄉蒜頭村7之20號	05-3802816
東石鄉農會	嘉義縣東石鄉港墘村60號	05-3799174

名稱	地址	電話
苗栗縣		
苗栗縣農會	苗栗縣公館鄉館南村館南352號	037-725719
苗栗市農會	苗栗市青苗中正路611號	037-320530
竹南鎮農會	苗栗縣竹南鎮大營路93號	037-472036
頭份市農會	苗栗縣頭份市和平里中華路890之2號	037-663006
後龍鎮農會	苗栗縣後龍鎮車站街139之3號	037-727990
通霄鎮農會	苗栗縣通霄鎮中正路17號	037-753111
南庄鄉農會	苗栗縣南庄鄉東村中正路60號	037-823155
造橋鄉農會	苗栗縣造橋鄉造橋村2鄰平仁路34號	037-563215
頭屋鄉農會	苗栗縣頭屋鄉9鄰63號	037-251351
苑裡鎮農會	苗栗縣苑裡鎮為公路65號	037-862141
卓蘭鎮農會	苗栗縣卓蘭鎮中街里中正路145號	04-25892006
三灣鄉農會	苗栗縣三灣鄉三灣村7鄰中正路176號	037-832077
銅鑼鄉農會	苗栗縣銅鑼鄉銅鑼村永樂路22號	037-981008
大湖地區農會	苗栗縣大湖鄉富興村9鄰八寮灣2之7號	037-997075
獅潭鄉農會	苗栗縣獅潭鄉新店村11鄰125號	037-931340
公館鄉農會	苗栗縣公館鄉館東村1鄰大同路266號	037-559025
西湖鄉農會	苗栗縣西湖鄉金獅村2鄰金獅27之2號	037-921718
三義鄉農會	苗栗縣三義鄉廣盛村中正路80號	037-872001
阿里山鄉農會	嘉義縣阿里山鄉樂野村4鄰114號	05-2562332
義竹鄉農會	嘉義縣義竹鄉仁里村421號	05-3411301
鹿草鄉農會	嘉義縣鹿草鄉西井村長壽路208號	05-3752911

中國地區

在中國方面，下列茶市是二〇〇四年後興起當紅的市場，提供讀者參考。

北京馬連道

至二〇〇四年底為止，馬連道已有設兩千家茶行，所賣的茶種涵蓋六大茶類，又因北方品飲口味以花茶與綠茶為主，高檔的龍井茶成主力商品，而近年來所興起的普洱茶，也在馬連道熱賣。對於消費者而言，是貨比三家的好地方。

廣州芳村

廣州芳村已發展出五千多個茶商家，同時也是國際茶葉交易中心。主要販售的茶種有安溪茶與武夷茶，普洱茶近年也成為火紅商品。一年舉辦多次的茶業展銷會，有心買茶者建議前往尋寶。

提醒消費者：標示的訂價與成交價格中間有很大的議價空間，想一次網羅所有茶種的人，廣州芳村是必訪聖地。

雲南昆明

雄達茶市規模達數百家，以普洱茶為主要商品，其中又分為生茶與熟茶，消費者若只憑包裝紙購買，易買到仿品。

福建安溪

一九九八年，為遏阻鐵觀音茶市場的紊亂，安溪縣茶葉總公司申請「安溪鐵觀音」註冊商標，企圖重整福建鐵觀音市場。二〇〇〇年四月，「安溪鐵觀音」商標案通過，兩葉鐵觀音茶葉包起地球的圖樣，傳達中國建立國際性茶葉品牌的雄心。

國家圖書館出版品預行編目資料

尋味.中國茶 / 池宗憲著. -- 三版. -- 臺北市：積木
文化出版：英屬蓋曼群島商家庭傳媒股份有限公
司城邦分公司發行, 2023.05
面； 公分
暢銷經典版
ISBN 978-986-459-493-1(平裝)
1.CST: 茶藝 2.CST: 茶葉 3.CST: 文化 4.CST: 中國

974.8　　112004679

尋味‧中國茶 暢銷經典版

作　　者 / 池宗憲
攝　　影 / 廖家威、池宗憲
文字整理 / 詹立群
責任編輯 / 申文淑、古國璽

總 編 輯 / 王秀婷
版　　權 / 徐昉驊
行銷業務 / 黃明雪

發 行 人 / 凃玉雲
出　　版 / 積木文化
　　　　　104 台北市民生東路二段141號5樓
　　　　　官方部落格：www.cubepress.com.tw
　　　　　電話：(02)25007696　傳真：(02)25001953
　　　　　讀者服務信箱：service_cube@hmg.com.tw
發　　行 / 英屬蓋曼群島商家庭傳媒股份有限公司城邦分公司
　　　　　台北市民生東路二段141號11樓
　　　　　讀者服務專線：(02)25007718-9　24小時傳真專線：(02)25001990-1
　　　　　服務時間：週一至週五上午09:30-12:00、下午13:30-17:00
　　　　　郵撥：19863813　戶名：書虫股份有限公司
　　　　　網站：城邦讀書花園　網址：www.cite.com.tw
香港發行所 / 城邦（香港）出版集團有限公司
　　　　　香港灣仔駱克道193號東超商業中心1樓
　　　　　電話：852-25086231　傳真：852-25789337
　　　　　電子信箱：hkcite@biznetvigator.com
馬新發行所 / 城邦（馬新）出版集團
　　　　　Cité (M) Sdn. Bhd
　　　　　41, Jalan Radin Anum, Bandar Baru Sri Petaling,
　　　　　57000 Kuala Lumpur, Malaysia.
　　　　　Tel:(603)90563833 Fax:(603)90576622
　　　　　Email:services@cite.my

美術構成 / 楊啓巽工作室
印　　刷 / 上晴彩色印刷製版有限公司

城邦讀書花園
www.cite.com.tw

【印刷版】
2005年2月1日初版一刷
2023年5月9日 三版一刷
ISBN　978-986-459-493-1　　售價 / NT$ 450
【電子版】
2023年 5月　ISBN 9789864594948